童謠100首

親子音樂共學的第一本書

麥書文化編輯部◎編著

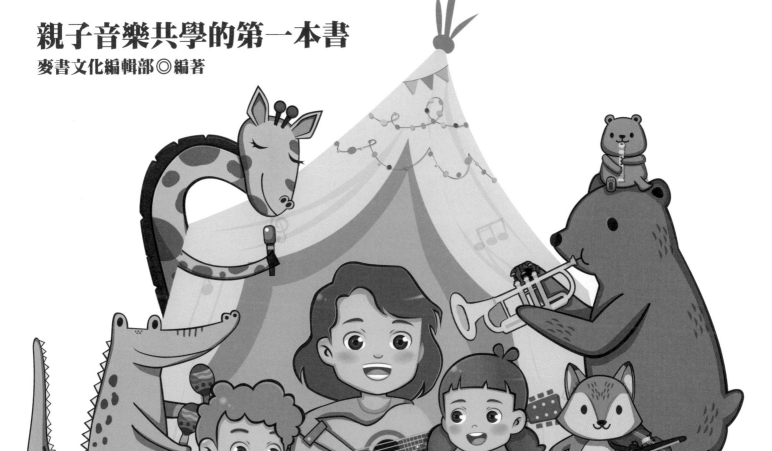

編輯序 Editor's Preface

　　本書收錄 102 首耳熟能詳、朗朗上口的兒歌童謠，歌曲輕鬆活潑、旋律簡單好記，歌詞內容多樣豐富，包括生活風景、民俗節慶、自然現象、動物植物、色彩數字。

　　全書彩色印刷、精心編輯排版、閱讀舒服無壓力，搭配符合歌曲情境相關的插圖，讓小朋友就像閱讀故事書一般，也能在腦海想出不同畫面情節，可以創造出天馬行空的想像力。

　　此書適合大人、小朋友及幼教相關執教老師使用，可用於親子閱讀、帶動唱、樂器演奏學習…等方面。透過兒歌童謠，小朋友不僅可以提升專注聆聽能力、想像力、記憶力、說話表達的能力，歌曲旋律與節奏也能培養小朋友的節奏韻律感，加上唱跳訓練促進肌肉發展及動作協調。

　　歌曲樂譜採「五線譜＋簡譜＋歌詞＋和弦」清楚、完整的呈現，可使用直笛、小提琴、鋼琴、吉他、烏克麗麗…等樂器彈奏樂曲。另外書中還有許多音樂小知識，了解音符、拍子、音樂記號…等基礎樂理，這些都可以幫助閱讀五線譜及簡譜。

兒歌極富有趣味與想像力，又帶有音韻的特質，在小朋友的成長過程中，可以藉由兒歌童謠來認知學習、發展即興的創作與想像能力，更可以透過哼唱、唸誦歌詞的方式，來培養音樂素養及能力、感受音樂中輕鬆愉快的氛圍。

♫ **1～3 歲的孩童詞語能力變得更好，開始會用簡短的語句表達意思，這時期很適合加入歌詞較長的兒歌**，例如〈小星星〉、〈小蜜蜂〉、〈兩隻老虎〉，讓小朋友跟著旋律唸唱，爸爸媽媽也可以帶領小朋友做簡單的動作，增加親子間的互動。

♫ **3～7 歲的孩童認知能力更加成熟，可以加入更有互動性的兒歌**，像是〈說哈囉〉、〈拍手歌〉、〈猜拳歌〉，爸爸媽媽和小朋友都能跟著音樂歌詞動作，增添親子互動的趣味性。這個時期也可以試著增強小朋友的節奏感，除了拍手、身體舞動之外，也可以使用沙鈴、鈴鼓、響棒、三角鐵等小樂器，跟著音樂一起打拍子歌唱。

♫ **7～12 歲的小朋友可以透過學習樂器培養音樂智能，像是直笛、陶笛、小提琴、鋼琴等樂器都是不錯的選擇。**樂器學習搭配輕鬆活潑的童謠，除了在學習過程中能增添樂趣，也可以讓小朋友的演奏獲得成就感。

bit.ly/3zLHIlv

利用行動裝置掃描書中歌曲所對應 QR Code，或是掃描左方 QR Code（輸入下方網址也可以！）連結播放清單，即可聆聽伴奏音樂，讓學習更上手囉！

目錄 Contents

二字部 Two Words

三字部 Three Words

五字部 Five Words

四字部 Four Words

六字部 Six Words

英文字部 English

七字部 Seven Words

大象

🎵伴奏音檔

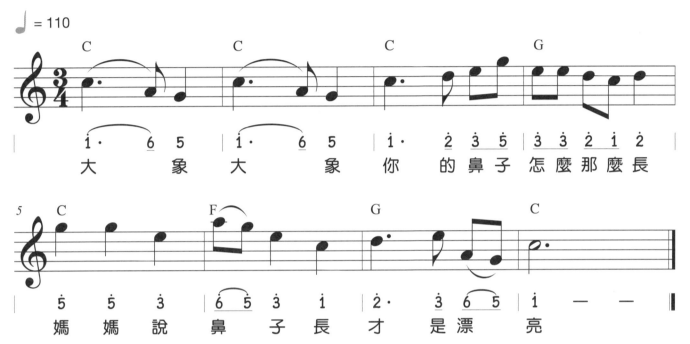

♩ = 110

```
          C              C              C              G
```

| 大 | 象 | 大 | 象 | 你 | 的 | 鼻 | 子 | 怎 | 麼 | 那 | 麼 | 長 |

```
  5  C              F              G              C
```

| 媽 | 媽 | 說 | 鼻 | 子 | 長 | 才 | 是 | 漂 | 亮 |

 樂理小教室

認識五線譜

五線譜也可以稱為譜表，由五條平行橫線組合而成，一共有五條線及四個間，是用來記載各種樂音符號，以表達音的高低。如果五線及四間不夠記載時，就必須「加線」或「加間」，其名稱如右所示。

```
                              上一線
                                       上加一間
            第五線 ─────────────
                              第四間
            第四線 ─────────────
                              第三間
            第三線 ─────────────
                              第二間
            第二線 ─────────────
                              第一間
            第一線 ─────────────
                                       下加一間
                              下一線
```

布穀

♫伴奏音檔

♩ = 128

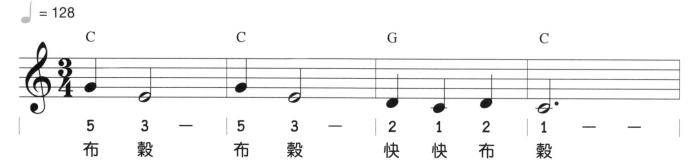

C			C			G			C		
5	3	—	5	3	—	2	1	2	1	—	—
布	穀		布	穀		快	快	布	穀		

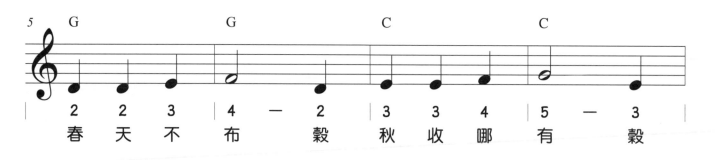

G			G			C			C		
2	2	3	4	—	2	3	3	4	5	—	3
春	天	不	布		穀	秋	收	哪	有		穀

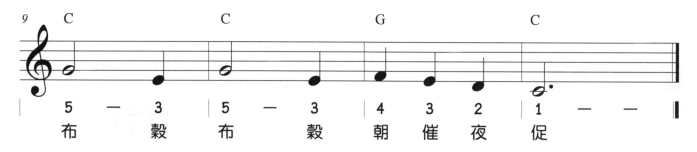

C			C			G			C		
5	—	3	5	—	3	4	3	2	1	—	—
布		穀	布		穀	朝	催	夜	促		

郊遊

♫伴奏音檔

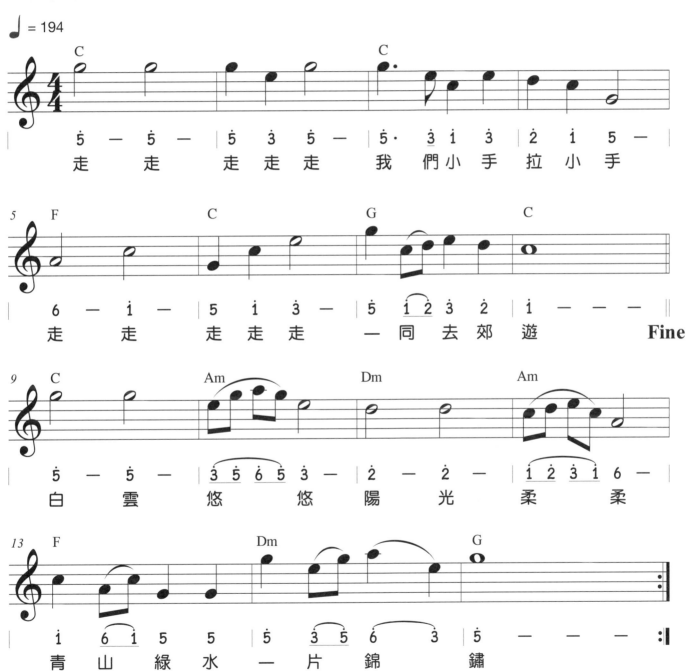

送別

♫伴奏音檔

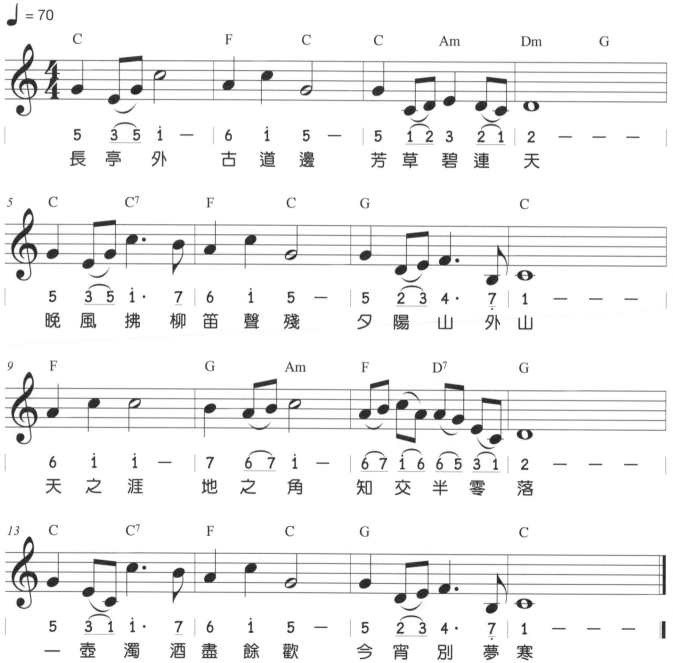

♩ = 70

| C | | F | C | C | Am | Dm | G |

5 3 5 i — | 6 i 5 — | 5 1 2 3 2 1 | 2 — — —
長 亭 外 古 道 邊 芳 草 碧 連 天

| C | C⁷ | F | C | G | | C |

5 3 5 i · 7 6 i 5 — | 5 2 3 4 · 7 | 1 — — —
晚 風 拂 柳 笛 聲 殘 夕 陽 山 外 山

| F | | G | Am | F | D⁷ | G |

6 i i — | 7 6 7 i — | 6 7 i 6 6 5 3 1 | 2 — — —
天 之 涯 地 之 角 知 交 半 零 落

| C | C⁷ | F | C | G | | C |

5 3 1 i · 7 | 6 i 5 — | 5 2 3 4 · 7 | 1 — — —
一 壺 濁 酒 盡 餘 歡 今 宵 別 夢 寒

10 童謠100首

蝴蝶

♪伴奏音檔

♩ = 110

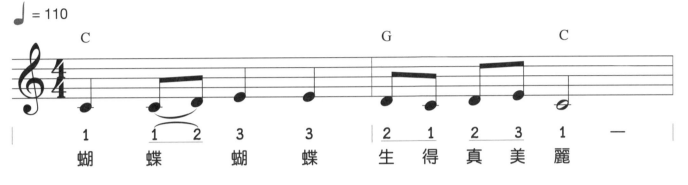

1　1　2　3　3　│　2　1　2　3　1　—
蝴　蝶　蝴　蝶　生　得　真　美　麗

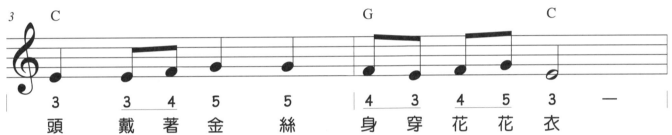

3　3　4　5　5　│　4　3　4　5　3　—
頭　戴　著　金　絲　身　穿　花　花　衣

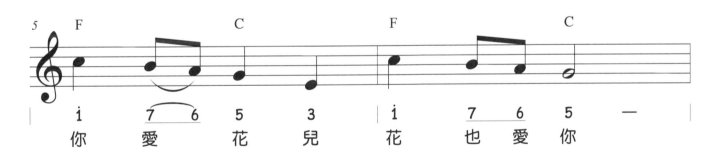

i　7　6　5　3　│　i　7　6　5　—
你　愛　花　兒　花　也　愛　你

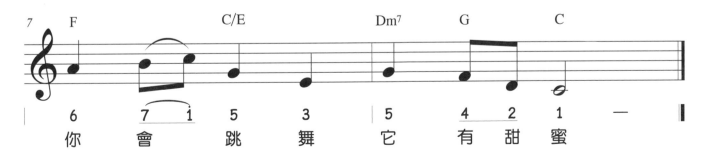

6　7　1　5　3　│　5　4　2　1　—
你　會　跳　舞　它　有　甜　蜜

寶貝

♫伴奏音檔

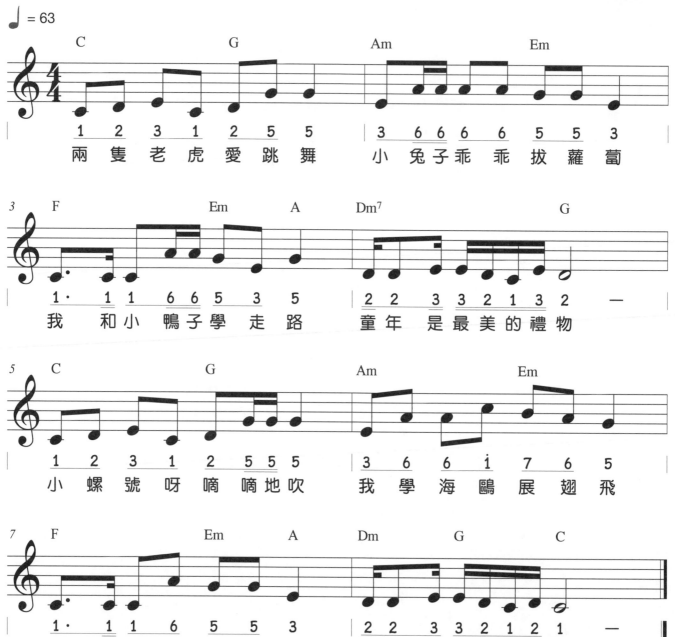

兩隻老虎愛跳舞　小兔子乖乖拔蘿蔔

我　和小鴨子學走路　童年　是最美的禮物

小螺號呀嘀嘀地吹　我學海鷗展翅飛

不　怕風雨不怕累　快快把本領都學會

三輪車

♫伴奏音檔

♩ = 76

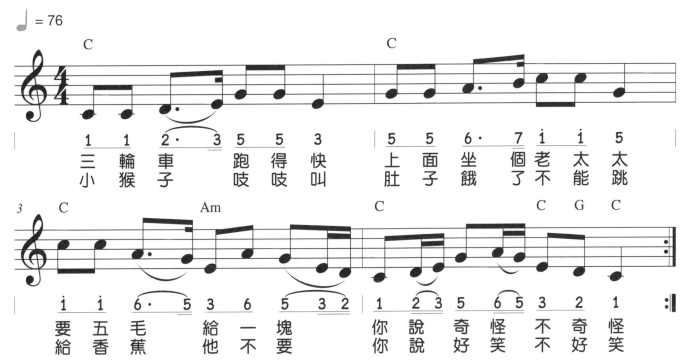

C						
1	1	2· 3	5	5	3	
三	輪	車	跑	得	快	
小	猴	子	吱	吱	叫	

C				
5	5	6· 7	i i	5
上	面	坐 個	老 太	太
肚	子	餓 了	不 能	跳

3 C Am
i	i	6· 5	3	6	5 3 2
要	五	毛	給	一	塊
給	香	蕉	他	不	要

C C G C
1 2 3	5	6 5	3	2	1
你 說 奇	怪	不 奇	怪		
你 說 好	笑	不 好	笑		

 樂理小教室

認識鍵盤

1. 鍵盤是由黑鍵與白鍵有規則地交替排列而成。
2. 鍵盤越往右移,音域越高;往左則音域越低。
3. 兩個一組的黑鍵由 C、D、E 三個白鍵環繞;
 而三個一組的黑鍵則由 F、G、A、B 四個白鍵
 環繞。鍵盤與音名、唱名的對照關係如右。

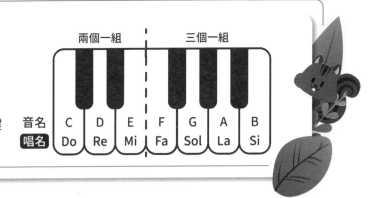

音名	C	D	E	F	G	A	B
唱名	Do	Re	Mi	Fa	Sol	La	Si

小星星

♫伴奏音檔

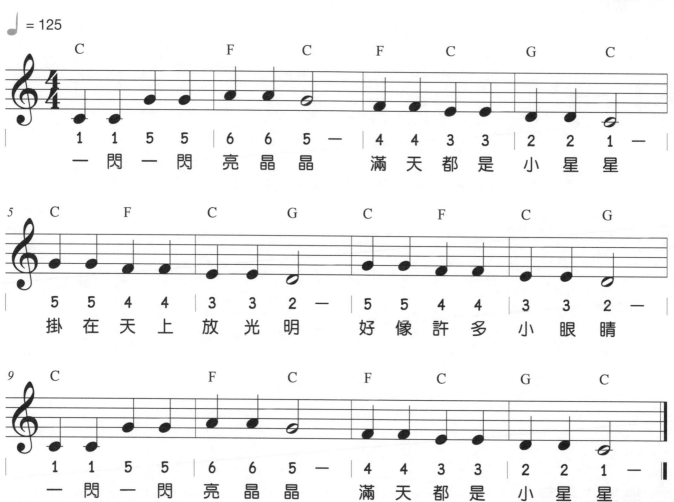

♩ = 125

C				F		C		F		C		G		C	
1	1	5	5	6	6	5	—	4	4	3	3	2	2	1	—
一	閃	一	閃	亮	晶	晶		滿	天	都	是	小	星	星	

C		F		C		G		C		F		C		G	
5	5	4	4	3	3	2	—	5	5	4	4	3	3	2	—
掛	在	天	上	放	光	明		好	像	許	多	小	眼	睛	

C				F		C		F		C		G		C	
1	1	5	5	6	6	5	—	4	4	3	3	2	2	1	—
一	閃	一	閃	亮	晶	晶		滿	天	都	是	小	星	星	

小天使

♫伴奏音檔

♩ = 56

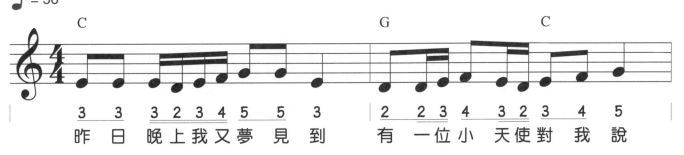

3	3	3 2 3 4	5	5	3	2	2 3	4	3 2	3	4	5
昨	日	晚上我又	夢	見	到	有	一位小	天	使對	我		說

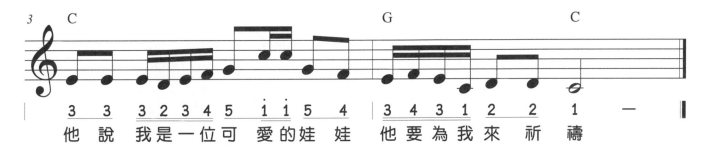

3	3	3 2 3 4	5	i i 5	4	3	4 3 1	2	2	1	一
他	說	我是一位	可	愛的娃	娃	他	要為我	來	祈	禱	

 樂理小教室

認識音符

音符由符頭、符桿與符尾組合而成。符尾通常在八分
音符或時值更短的音符會出現,八分音符會有一個符
尾,十六分音符會有兩個符尾,以此類推。當兩個
或多個有符尾的音符寫在一起時,符尾就會被符槓取
代,並藉由符槓將音符相連在一起。

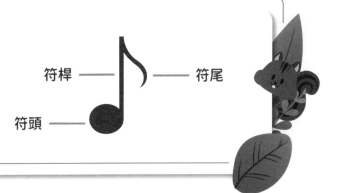

符桿 —— 符尾
符頭 ——

小天使

🎵伴奏音檔

卡通《阿爾卑斯山的少女》主題曲

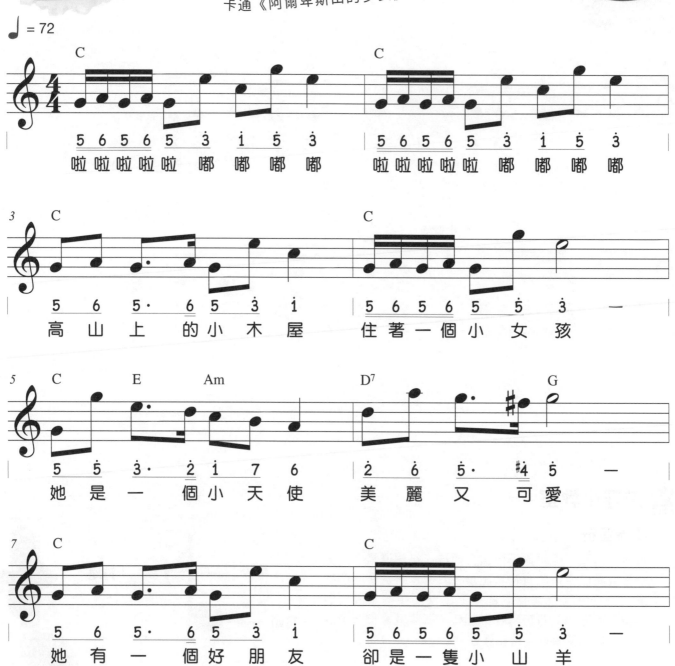

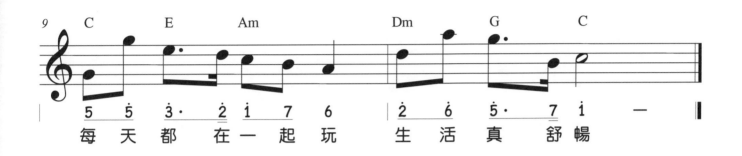

5̣	5̣	3·	2̇	1̇	7	6	2̇	6̇	5·̣	7	1̇	—
每	天	都	在	一	起	玩	生	活	真	舒	暢	

樂理小教室

音符的種類

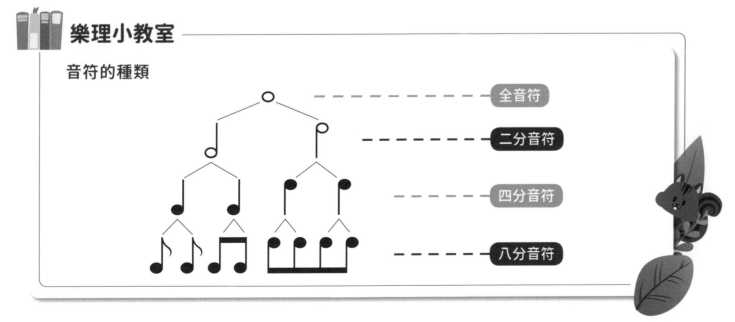

- 全音符
- 二分音符
- 四分音符
- 八分音符

小野菊

♫伴奏音檔

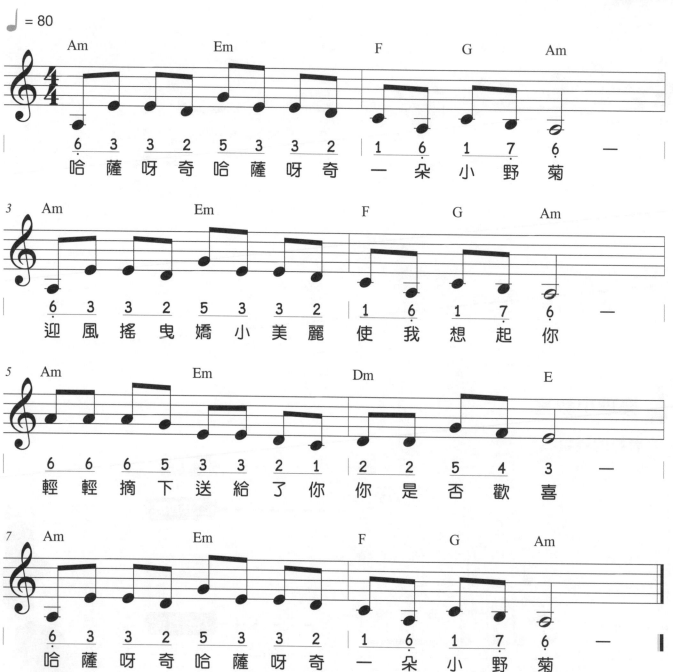

♩ = 80

Am　　　　　Em　　　　　　F　　G　　Am
6 3　3 2　5 3　3 2　1 6　1 7　6 ——
哈 薩 呀 奇 哈 薩 呀 奇　一 朵 小 野 菊

Am　　　　　Em　　　　　　F　　G　　Am
6 3　3 2　5 3　3 2　1 6　1 7　6 ——
迎 風 搖 曳 嬌 小 美 麗　使 我 想 起 你

Am　　　　　Em　　　　　　Dm　　　　　E
6 6　6 5　3 3　2 1　2 2　5 4　3 ——
輕 輕 摘 下 送 給 了 你　你 是 否 歡 喜

Am　　　　　Em　　　　　　F　　G　　Am
6 3　3 2　5 3　3 2　1 6　1 7　6 ——
哈 薩 呀 奇 哈 薩 呀 奇　一 朵 小 野 菊

天黑黑

♫ 伴奏音檔

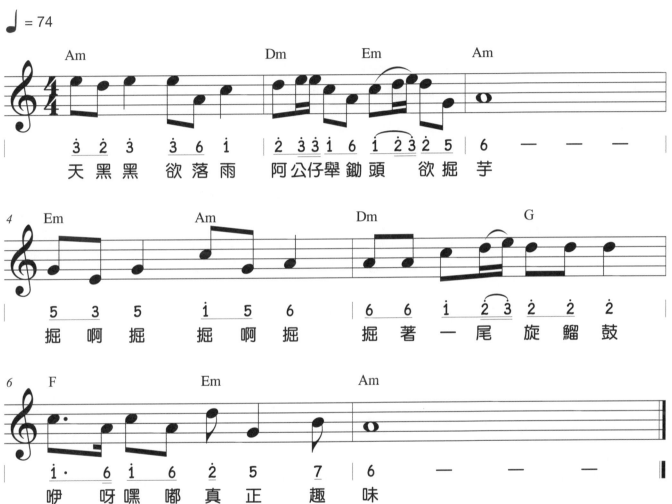

♩ = 74

| Am | Dm | Em | Am |

3̣ 2̣ 3̣　3̣ 6̣ 1　2̇ 3̇3̇ 1̇ 6̇　1 2̇3̇ 2̇ 5̇ | 6 — — —

天 黑 黑　欲 落 雨　阿公仔舉 鋤 頭　欲 掘 芋

| Em | Am | Dm | G |

5 3 5　1̇ 5 6　6 6　1 2̇3̇ 2̇ 2̇ 2̇

掘 啊 掘　掘 啊 掘　掘 著 一 尾 旋 鰡 鼓

| F | Em | Am |

1̇· 6 1̇ 6　2̇ 5　7 | 6 — — —

咿 呀 嘿 嘟 真 正 趣 味

小毛驢

♪伴奏音檔

♩ = 100

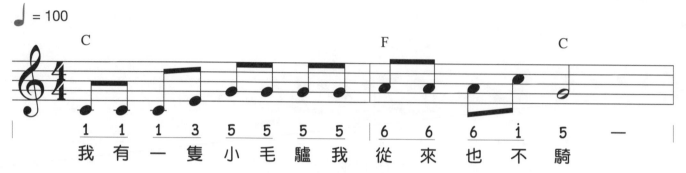

我 有 一 隻 小 毛 驢 我 從 來 也 不 騎

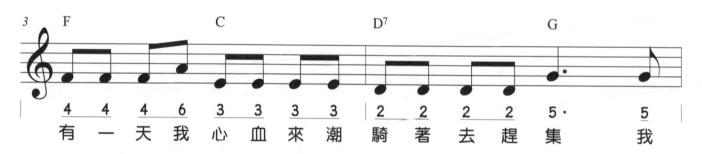

有 一 天 我 心 血 來 潮 騎 著 去 趕 集 我

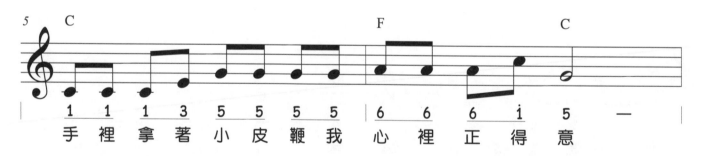

手 裡 拿 著 小 皮 鞭 我 心 裡 正 得 意

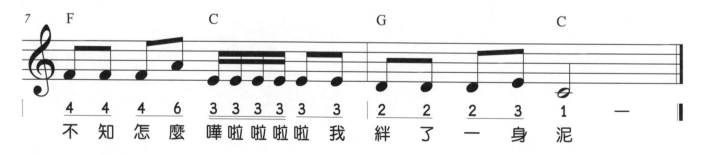

不 知 怎 麼 嘩 啦 啦 啦 啦 我 絆 了 一 身 泥

下雨歌

🎵伴奏音檔

♩ = 104 (♫ = ♪³♪)

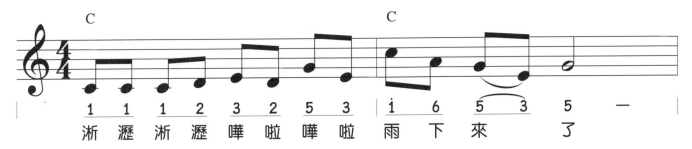

C

| 1 | 1 | 1 | 2 | 3 | 2 | 5 | 3 | i | 6 | 5 | 3 | 5 | 一 |

淅 瀝 淅 瀝 嘩 啦 嘩 啦 雨 下 來 了

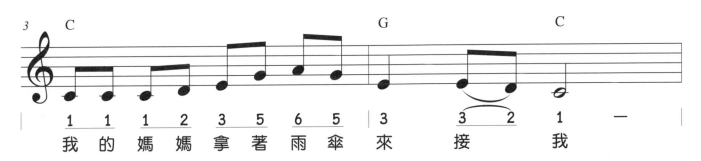

C G C

| 1 | 1 | 1 | 2 | 3 | 5 | 6 | 5 | 3 | 3 | 2 | 1 | 一 |

我 的 媽 媽 拿 著 雨 傘 來 接 我

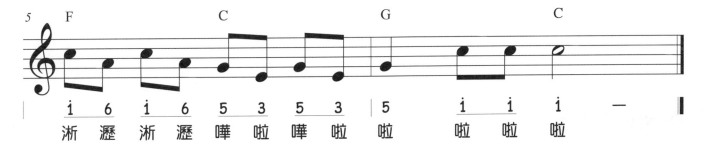

F C G C

| i | 6 | i | 6 | 5 | 3 | 5 | 3 | 5 | i | i | i | 一 |

淅 瀝 淅 瀝 嘩 啦 嘩 啦 啦 啦 啦 啦

不倒翁

♫伴奏音檔

♩ = 60

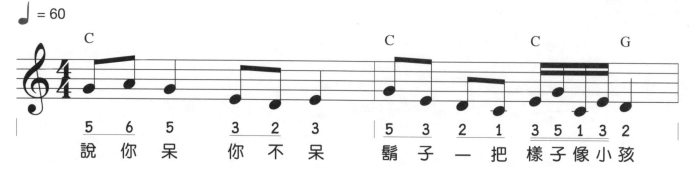

說 你 呆　你 不 呆　　鬍 子 一 把　樣子像小孩

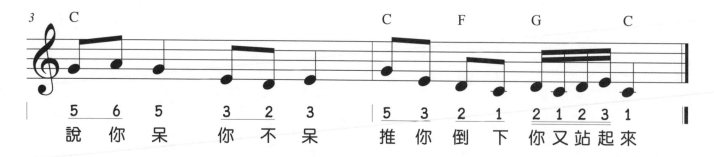

說 你 呆　你 不 呆　　推 你 倒 下　你又站起來

樂理小教室

音符在五線譜上的記法

音符在五線譜上的寫法以第三線為基準，符頭在第三線之上者，符桿向下，符頭在第三線之下者，則符桿向上。若符頭剛好在第三線上，則符桿向上或向下皆可。

第三線

小蜜蜂

🎵伴奏音檔

♩ = 148

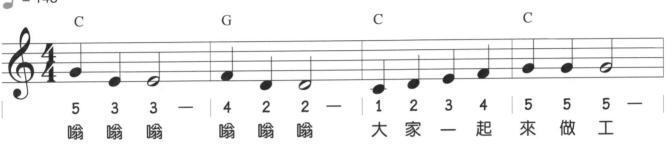

| C | | | | G | | | | C | | | | C | | | |
5 3 3 — | 4 2 2 — | 1 2 3 4 | 5 5 5 —
嗡 嗡 嗡　嗡 嗡 嗡　大 家 一 起 來 做 工

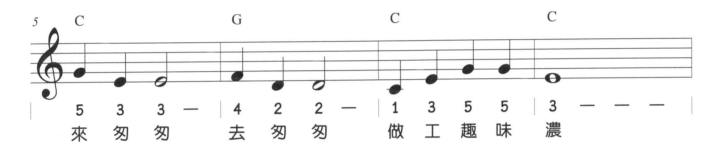

5 | C | | | | G | | | | C | | | | C | | | |
5 3 3 — | 4 2 2 — | 1 3 5 5 | 3 — — —
來 匆 匆　去 匆 匆　做 工 趣 味 濃

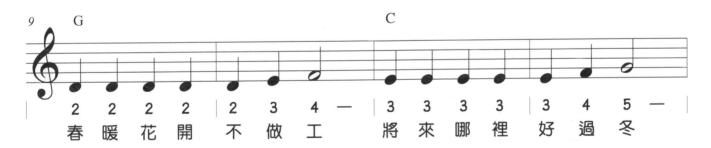

9 | G | | | | | | | | C | | | | | | | |
2 2 2 2 | 2 3 4 — | 3 3 3 3 | 3 4 5 —
春 暖 花 開 不 做 工　將 來 哪 裡 好 過 冬

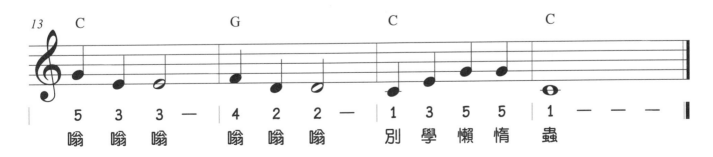

13 | C | | | | G | | | | C | | | | C | | | |
5 3 3 — | 4 2 2 — | 1 3 5 5 | 1 — — —
嗡 嗡 嗡　嗡 嗡 嗡　別 學 懶 惰 蟲

外婆橋

♫伴奏音檔

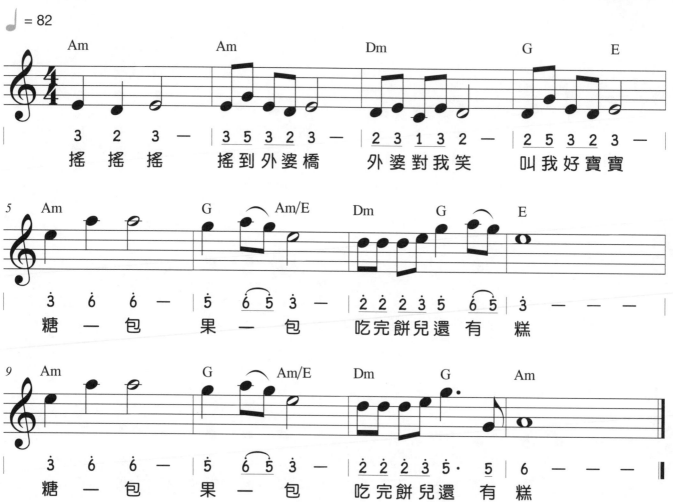

平安夜

♫伴奏音檔

♩ = 98

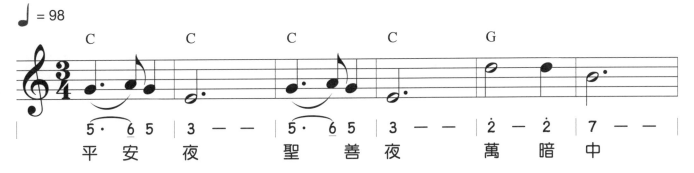

平安夜 聖善夜 萬暗中

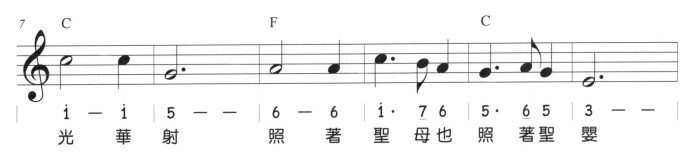

光華射 照著聖母也照著聖嬰

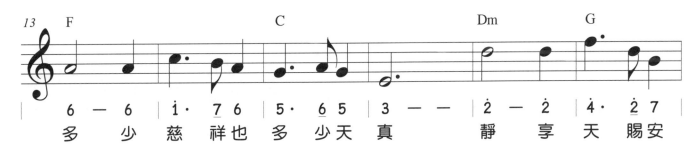

多少慈祥也多少天真 靜享天賜安

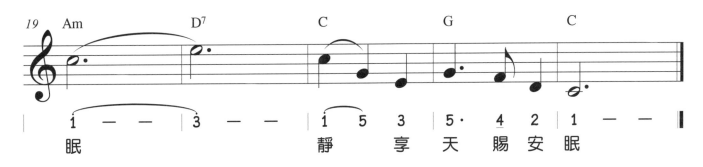

眠 靜享天賜安眠

虎姑婆

♫伴奏音檔

♩ = 142

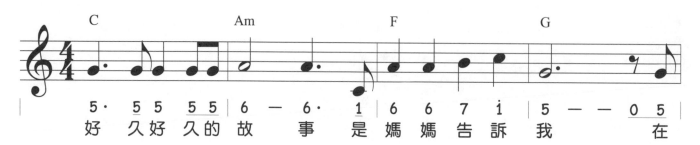

```
    C              Am             F              G
5· 5 5  5 5 5 | 6 — 6·  1 | 6 6 7 1 | 5 — — 0 5 |
好  久好 久的 故  事   是 媽  媽 告 訴 我        在
```

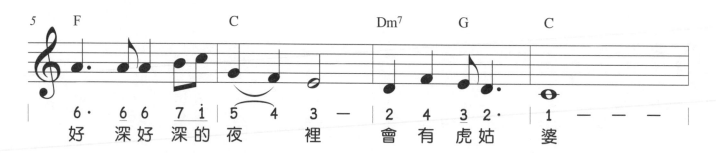

```
5   F              C              Dm7      G      C
6·  6 6  7 1 | 5  4  3 — | 2 4 3 2· | 1 — — — |
好  深好 深的 夜  裡    會 有 虎 姑  婆
```

```
9   F              C              Dm7            C
6 6 5 4  6 | 5 4 3 — | 2· 3 4 3 2 | 3 4 5 — |
愛 哭的 孩 子 不 要 哭   他 會 咬 你的 小 耳 朵
```

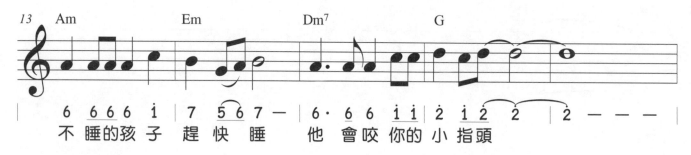

```
13  Am             Em             Dm7            G
6 6 6 6 1 | 7 5 6 7 — | 6· 6 6 1 1 2 1 2 | 2 — — — |
不 睡的孩 子 趕 快 睡    他 會 咬 你的 小 指 頭
```

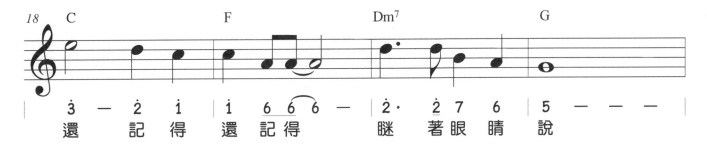

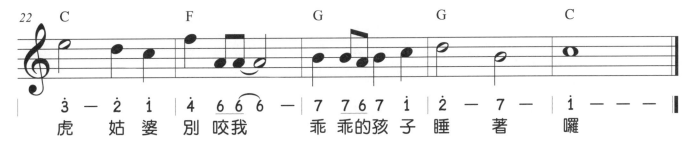

 樂理小教室

認識譜號

譜號是用來放在五線譜上，使音符有固定音級名稱的符號。常見譜號有高音譜號及低音譜號。

1. **高音譜號**：由古代字母 G 演變而成，又稱作 G 譜號。

2. **低音譜號**：由古代字母 F 演變而成，又稱作 F 譜號。

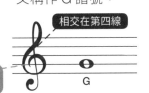

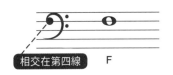

老黑爵

♩ = 80

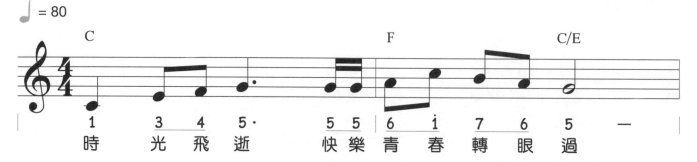

時　光　飛　逝　　快樂青春轉眼過

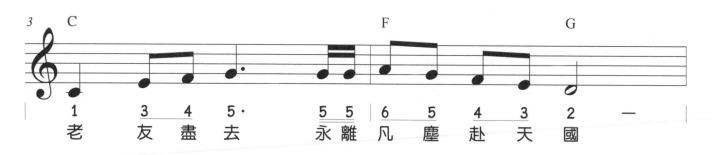

老　友　盡　去　　永離凡塵赴天國

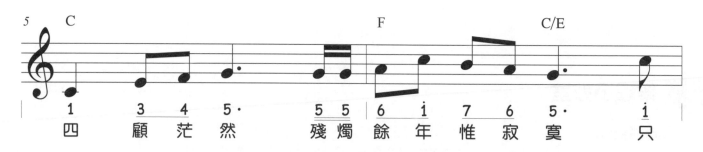

四　顧　茫　然　　殘燭餘年惟寂寞　　只

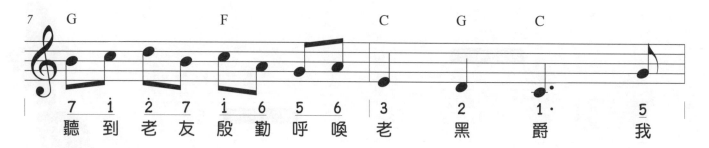

聽到老友殷勤呼喚老　黑　爵　　我

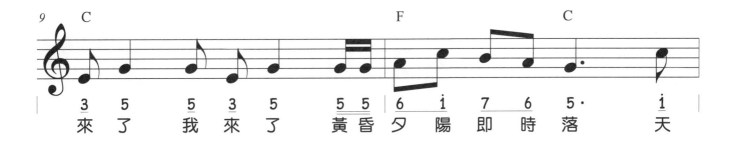

9 C F C

3 5 5 3 5 5 5 | 6 i 7 6 5· i

來 了 我 來 了 黃 昏 夕 陽 即 時 落 天

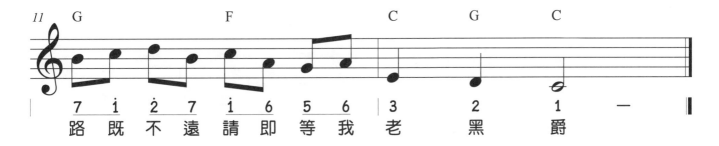

11 G F C G C

7 i ż 7 i 6 5 6 | 3 2 1 一

路 既 不 遠 請 即 等 我 老 黑 爵

 ## 樂理小教室

鍵盤與大譜表

將高音譜表與低音譜表重疊，在左方以大括弧將兩個譜表連結在一起，稱為大譜表。大譜表中間加線的音符為中央 Do 或是中央 C。共有十一線，所以又稱為十一線譜表或鋼琴譜表。

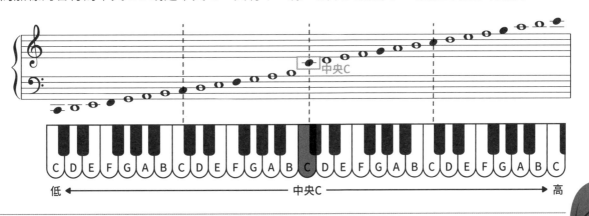

西北雨

♫伴奏音檔

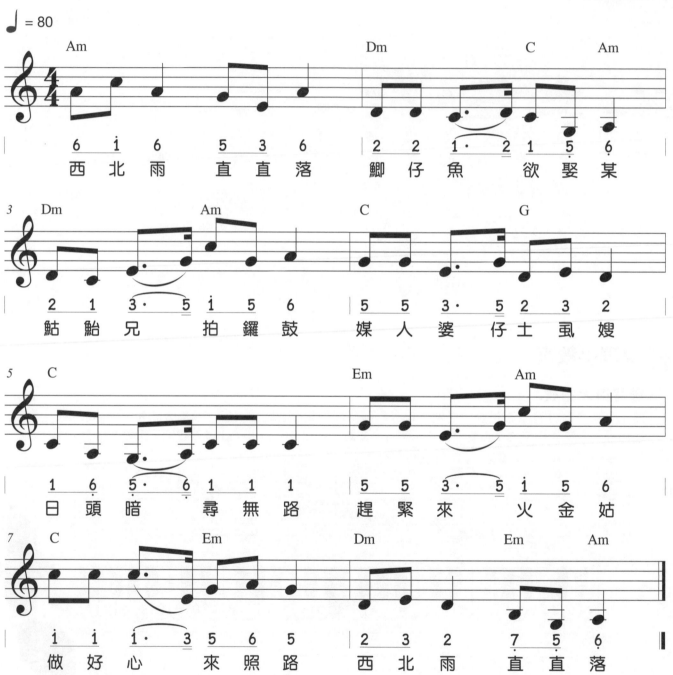

老松樹

伴奏音檔

♩ = 110

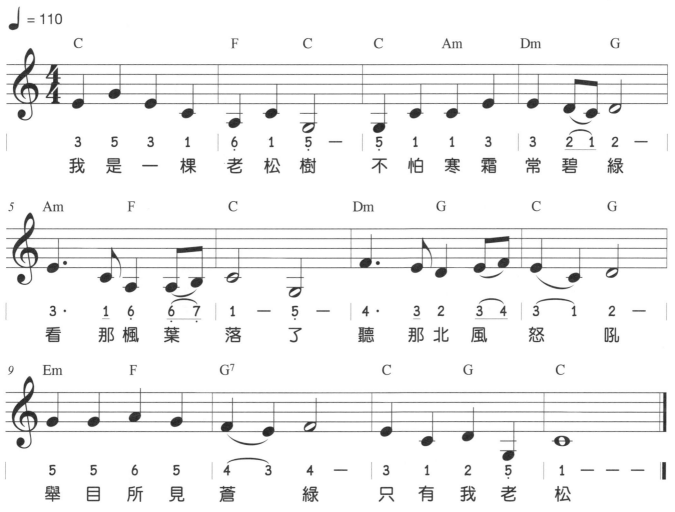

```
    C              F    C      C       Am   Dm        G
    3  5  3  1    6  1  5  —   5  1  1  3    3   2 1   2  —
    我 是 一 棵   老 松 樹    不 怕 寒 霜   常   碧 綠

5   Am     F          C         Dm    G         C     G
    3·  1 6  6 7      1  —  5  —   4·  3 2   3 4   3  1   2  —
    看  那 楓 葉 落    了         聽  那 北  風 怒   吼

9   Em       F      G7              C    G    C
    5  5  6  5     4  3  4  —     3  1  2  5    1 — — —
    舉 目 所 見    蒼 綠          只 有 我 老 松
```

捉泥鰍

♫伴奏音檔

♩ = 110

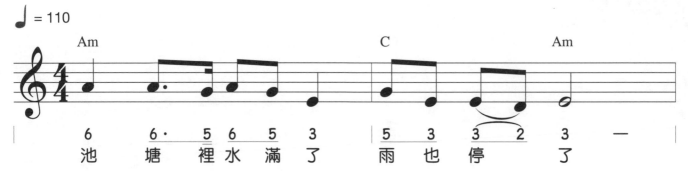

Am ... C ... Am

6　6· 5 6 5　3　5 3 3 2 3 　—

池　塘　裡　水　滿　了　雨　也　停　了

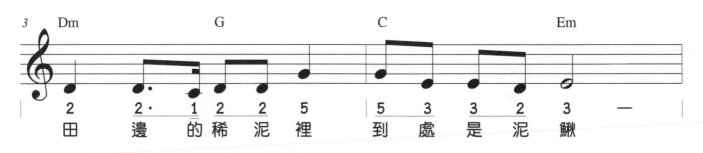

3　Dm ... G ... C ... Em

2　2· 1 2　2　5　5 3 3 2 3 　—

田　邊　的　稀　泥　裡　到　處　是　泥　鰍

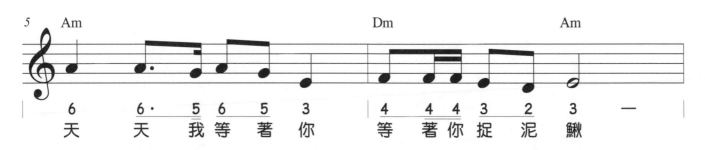

5　Am ... Dm ... Am

6　6· 5 6 5　3　4 4 4 3 2 3 　—

天　天　我　等　著　你　等　著　你　捉　泥　鰍

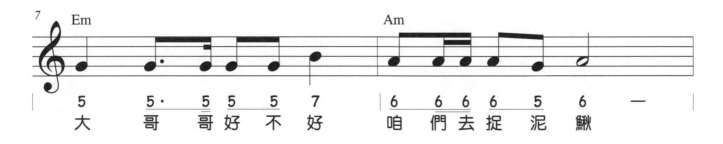

7　Em ... Am

5　5· 5 5 5　7　6 6 6 6 5　6 　—

大　哥　哥　好　不　好　咱　們　去　捉　泥　鰍

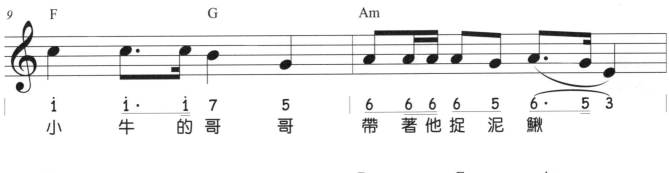

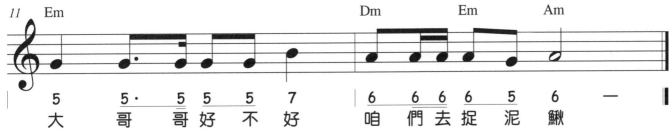

 樂理小教室

小節線與拍號

1. 小節線可以將譜表劃分成多個小節，讓樂曲拍子單位更加清楚。

2. 樂曲最開頭的數字符號稱為拍號。上面的數字代表每一小節有幾拍，下方數字代表以哪種音符當作一拍。

3. 拍號 $\frac{4}{4}$ 又可以寫成 **C**，代表每一小節有四拍，以四分音符為一拍。四拍子的強弱順序為強、弱、次強、弱。

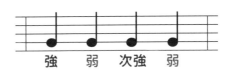

泥娃娃

♫伴奏音檔

♩ = 138

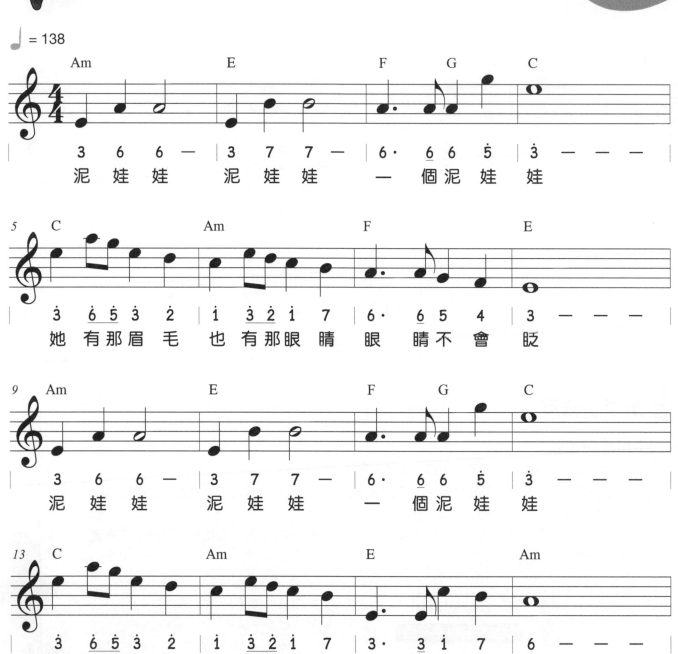

| Am | E | F G | C |

3 6 6 — | 3 7 7 — | 6· 6 6 5 | 3 — — —

泥 娃 娃　　泥 娃 娃　　一 個 泥 娃 娃

| C | Am | F | E |

3 6 5 3 2 | 1 3 2 1 7 | 6· 6 5 4 | 3 — — —

她 有 那 眉 毛　也 有 那 眼 睛　眼 睛 不 會 眨

| Am | E | F G | C |

3 6 6 — | 3 7 7 — | 6· 6 6 5 | 3 — — —

泥 娃 娃　　泥 娃 娃　　一 個 泥 娃 娃

| C | Am | E | Am |

3 6 5 3 2 | 1 3 2 1 7 | 3· 3 1 7 | 6 — — —

她 有 那 鼻 子　也 有 那 嘴 巴　嘴 巴 不 說 話

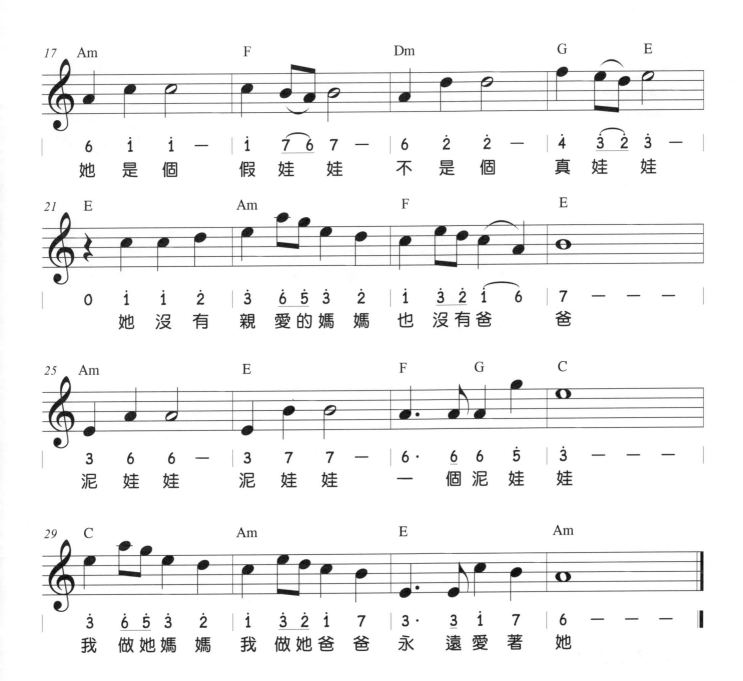

拔蘿蔔

♫ 伴奏音檔

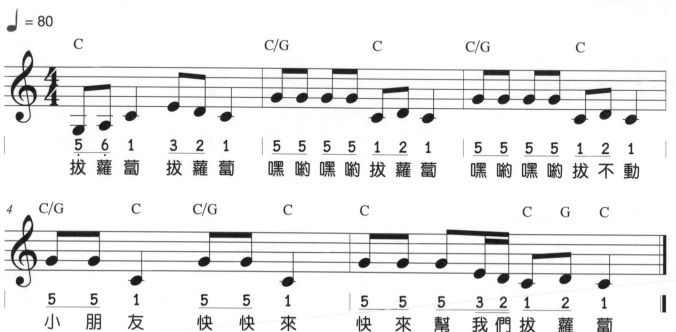

♩ = 80

C

5	6	1	3	2	1
拔	蘿	蔔	拔	蘿	蔔

C/G C

5	5	5	5	1	2	1
嘿	喲	嘿	喲	拔	蘿	蔔

C/G C

5	5	5	5	1	2	1
嘿	喲	嘿	喲	拔	不	動

4 C/G C C/G C

5	5	1	5	5	1
小	朋	友	快	快	來

C C G C

5	5	5	3	2	1	2	1
快	來	幫	我	們	拔	蘿	蔔

 樂理小教室

八分音符

1. 八分音符是四分音符時值的一半,若以四分音符為一拍, 八分音符即為半拍。

2. 八分音符寫法有符尾,如 ♪,兩個八分音符可以將符尾 相連,如 ♫。

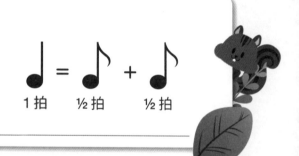

♩ = ♪ + ♪

1拍 ½拍 ½拍

拍手歌

♫伴奏音檔

♩ = 130

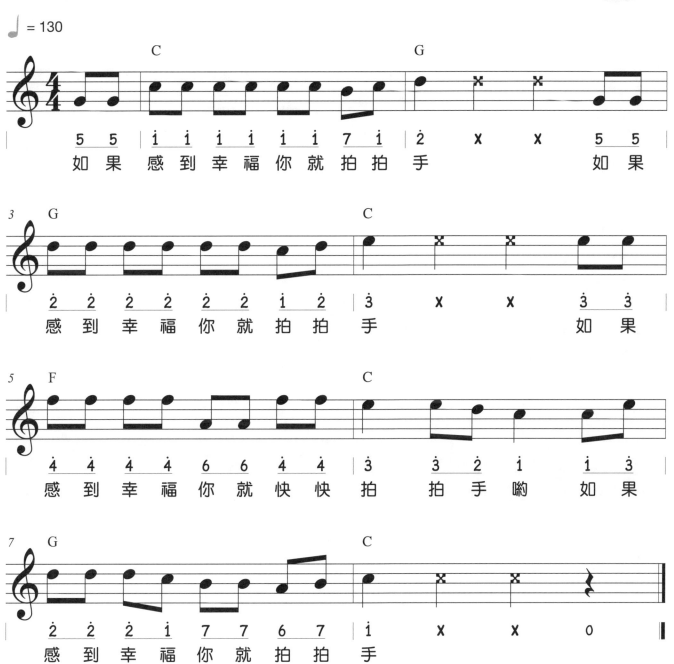

玩具國

🎵伴奏音檔

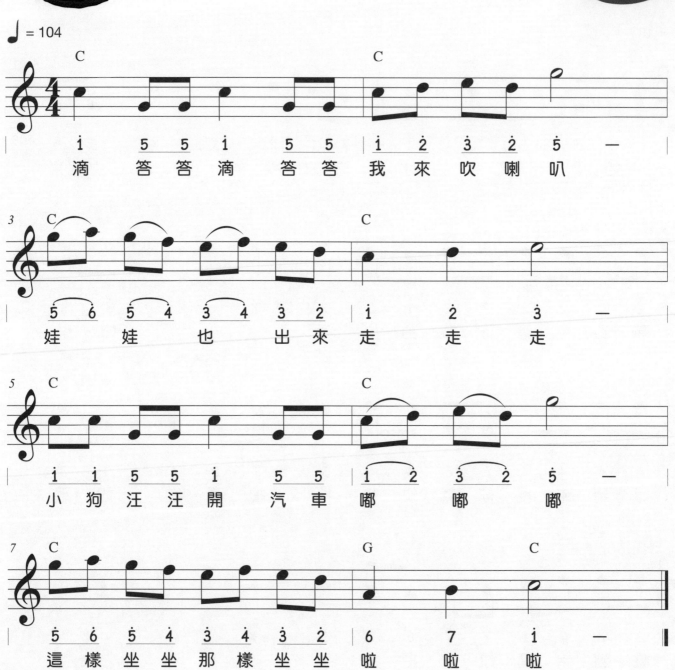

放學歌

♫伴奏音檔

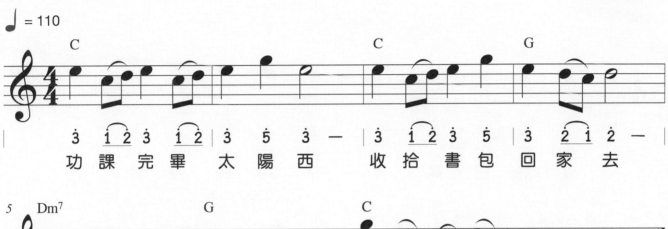

♩ = 110

| C | | | | C | G |

功 課 完 畢 太 陽 西　　收 拾 書 包 回 家 去

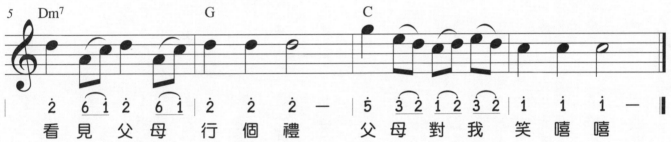

Dm⁷ | | G | C | |

看 見 父 母 行 個 禮　　父 母 對 我 笑 嘻 嘻

哈巴狗

♫伴奏音檔

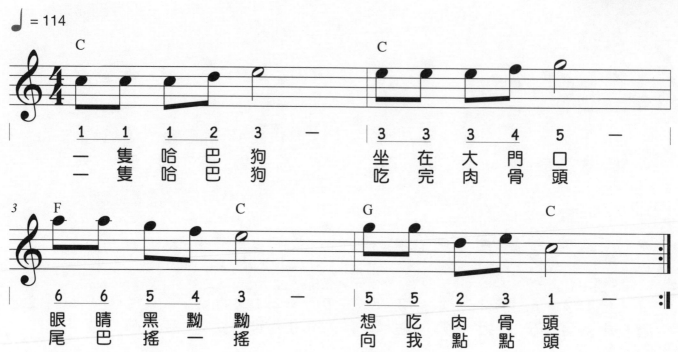

♩ = 114

C

1	1	1	2	3	—
一	隻	哈	巴	狗	
一	隻	哈	巴	狗	

C

3	3	3	4	5	—
坐	在	大	門	口	
吃	完	肉	骨	頭	

F

6	6	5	4	3	—
眼	睛	黑	黝	黝	
尾	巴	搖	一	搖	

C

G

5	5	2	3	1	—
想	吃	肉	骨	頭	
向	我	點	點	頭	

C

40 童謠100首

茉莉花

♫伴奏音檔

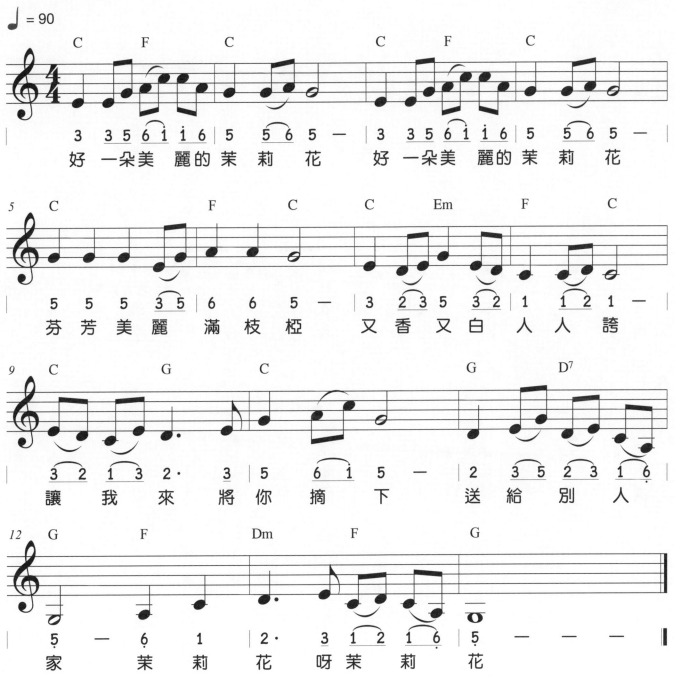

造飛機

伴奏音檔

♩ = 110

C C

5　3　4　5　3　4　5　5　6　6　5　—
造　飛　機造　飛　機　來　到　青　草　地

C　F　C

3　2　1　3　2　1　6̣　6̣　1　1　5̣　—
蹲　下　來蹲　下　來　我　做　推　進　器

F　C　G　C

6̣　1　1　5̣·　5̣　1　2　2　1　2　3　—
蹲　下　去蹲　下　去　我　做　飛　機　翼

C　C

5　3　4　5　3　4　5　5　6　6　5　—
彎　著　腰彎　著　腰　飛　機　做　得　奇

飛　　上 去 飛　　上 去 飛 到 白 雲 裡

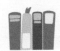 **樂理小教室**

認識附點音符

1. 音符右邊加上一個小圓點，稱為附點音符。
2. 常見的附點音符有附點二分音符 ♩. 及附點四分音符 ♩. 。
3. 一個附點音符時值長度等於本身加上本身的一半之時值。

❶ **附點二分音符**
等於二分音符加上一個四分音符的時值。

$$ ♩. = ♩ + ♩ $$

　3拍　　2拍　　1拍

❷ **附點四分音符**
等於四分音符加上一個八分音符的時值。

$$ ♩. = ♩ + ♪ $$

　1½拍　　1拍　　½拍

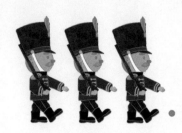

娃娃國

♫伴奏音檔

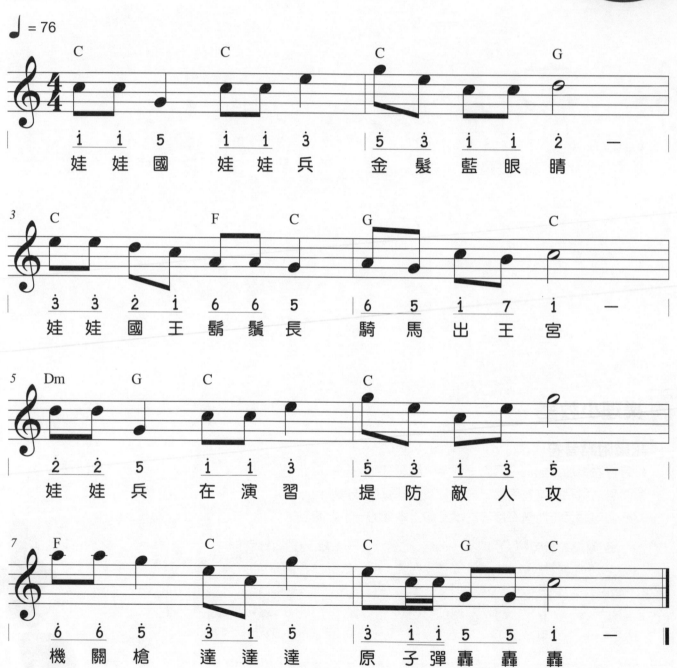

♩ = 76

娃 娃 國 娃 娃 兵 金 髮 藍 眼 睛

娃 娃 國 王 鬍 鬚 長 騎 馬 出 王 宮

娃 娃 兵 在 演 習 提 防 敵 人 攻

機 關 槍 達 達 達 原 子 彈 轟 轟 轟

捕魚歌

♫伴奏音檔

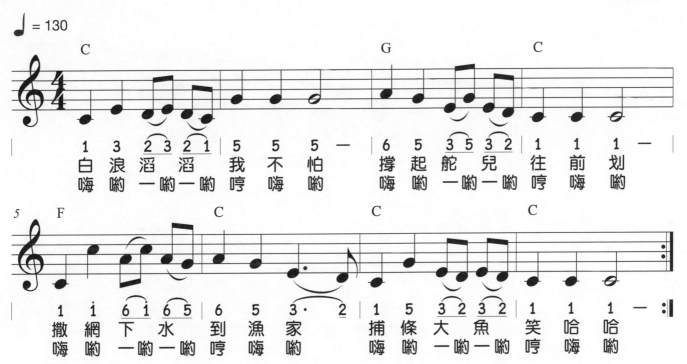

♩ = 130

C ... G ... C

1	3	2 3 2 1	5	5	5 —	6	5	3 5 3 2	1	1	1 —
白	浪	滔 滔 我 不 怕	撐	起	舵 兒 往 前 划						
嗨	喲	一喲一喲哼 嗨 喲	嗨	喲	一喲一喲哼 嗨 喲						

F ... C ... C ... C

1	i	6 1 6 5	6	5	3· 2	1	5	3 2 3 2	1	1	1 —
撒	網	下 水 到 漁 家	捕	條	大 魚 笑 哈 哈						
嗨	喲	一喲一喲哼 嗨 喲	嗨	喲	一喲一喲哼 嗨 喲						

樂理小教室

認識結束記號

樂曲結束時，會在樂譜結尾用「Fine」記號來表示，
也是所有樂譜記號中最後使用的記號。

Fine

問候歌

♫伴奏音檔

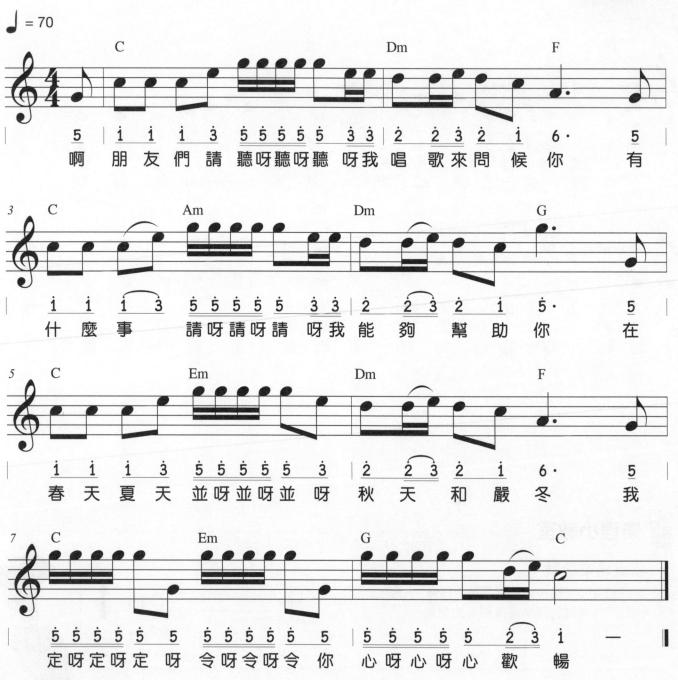

♩= 70

C　　　　　　　　　　　　　　Dm　　　　F
5　i i i 3　5 5 5 5 5 5 3 3　2　2 3 2 1　6·　5
啊　朋友們請聽呀聽呀聽呀我唱　歌來問候你　有

C　　　　　Am　　　　　　Dm　　　　　G
i i i 3　5 5 5 5 5 3 3　2　2 3 2 1　5·　5
什麼事　　請呀請呀請呀我能夠幫助你　在

C　　　　　Em　　　　　　Dm　　　　　F
i i i 3　5 5 5 5 5 5 3　2　2 3 2 1　6·　5
春天夏天並呀並呀並呀秋天和嚴冬　我

C　　　　　Em　　　　　G　　　　　　C
5 5 5 5 5 5　5 5 5 5 5 5　5 5 5 5 5 5　2 3 1　一
定呀定呀定呀令呀令呀令你心呀心呀心歡　暢

採蓮謠

伴奏音檔

♩ = 96

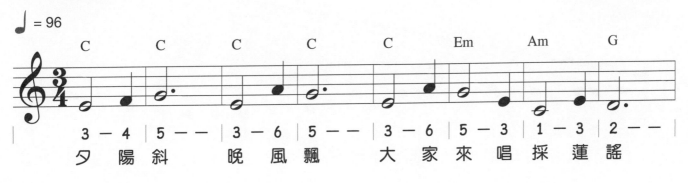

```
      C          C          C          C          C        Em       Am        G
      3 — 4 | 5 — — | 3 — 6 | 5 — — | 3 — 6 | 5 — 3 | 1 — 3 | 2 — —
      夕 陽 斜   晚 風 飄   大 家 來 唱 採 蓮 謠
```

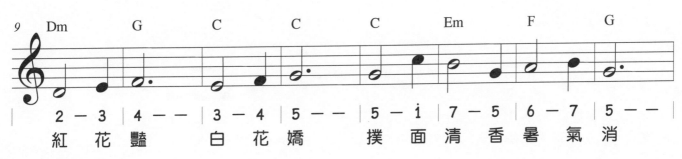

```
9     Dm         G          C          C          C        Em        F         G
      2 — 3 | 4 — — | 3 — 4 | 5 — — | 5 — 1̇ | 7 — 5 | 6 — 7 | 5 — —
      紅 花 豔   白 花 嬌   撲 面 清 香 暑 氣 消
```

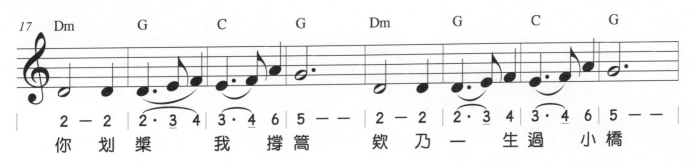

```
17    Dm         G          C          G         Dm        G         C         G
      2 — 2 | 2·3 4 | 3·4 6 | 5 — — | 2 — 2 | 2·3 4 | 3·4 6 | 5 — —
      你 划 槳   我 撐 篙   欸 乃 一 生 過 小 橋
```

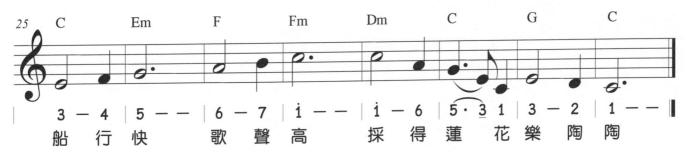

```
25    C          Em         F          Fm        Dm        C         G         C
      3 — 4 | 5 — — | 6 — 7 | 1̇ — — | 1̇ — 6 | 5·3 1 | 3 — 2 | 1 — —
      船 行 快   歌 聲 高   採 得 蓮 花 樂 陶 陶
```

釣魚記

♫伴奏音檔

兒童節目《YOYO 點點名》帶動唱歌曲

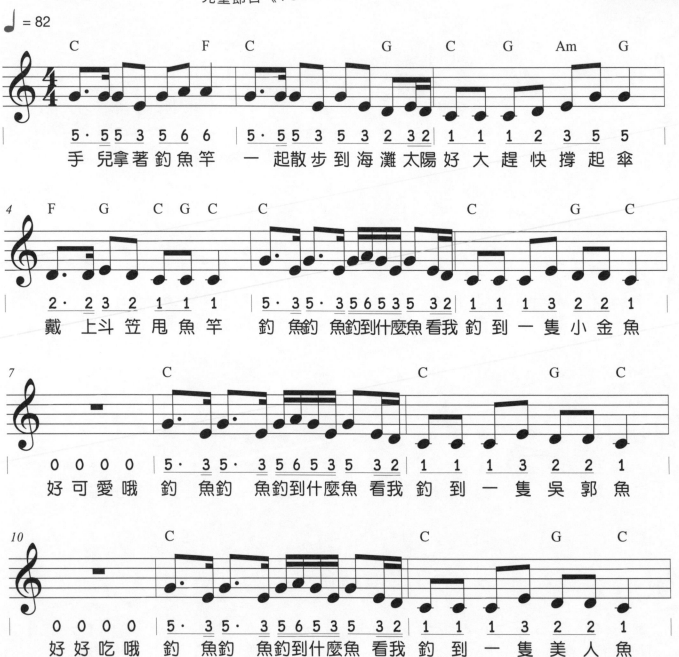

♩ = 82

C　　　　　　　F　C　　　　　　G　　　C　G　　Am　G

5·5 5 3 5 6 6 ‖ 5·5 5 3 5 3 2 3 2 ‖ 1 1 1 1 2 3 5 5 ‖

手 兒拿著 釣魚竿　一 起散步到海灘 太陽好 大 趕 快撐起傘

F　G　C　G　C　　C　　　　　　　　　　　　　C　　　G　　C

2·2 3 2 1 1 1 ‖ 5·3 5·3 5 6 5 3 5 3 2 ‖ 1 1 1 3 2 2 1 ‖

戴 上斗笠甩魚竿　釣 魚釣 魚釣到什麼魚 看我 釣 到 一 隻 小金魚

C　　　　　　　　　　　　　　　C　　　G　　C

0 0 0 0 ‖ 5·3 5·3 5 6 5 3 5 3 2 ‖ 1 1 1 3 2 2 1 ‖

好可愛哦　釣 魚釣 魚釣到什麼魚 看我 釣 到 一 隻 吳郭魚

C　　　　　　　　　　　　　　　C　　　G　　C

0 0 0 0 ‖ 5·3 5·3 5 6 5 3 5 3 2 ‖ 1 1 1 3 2 2 1 ‖

好好吃哦　釣 魚釣 魚釣到什麼魚 看我 釣 到 一 隻 美人魚

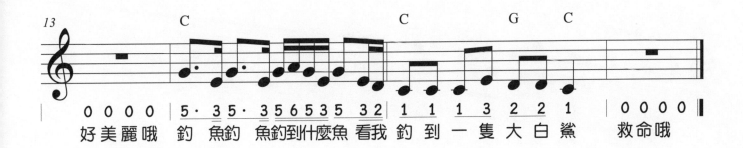

好美麗哦　釣　魚釣　魚釣到什麼魚看我　釣　到　一　隻　大　白　鯊　　救命哦

樂理小教室

基礎節拍練習

以下列出幾種基礎節拍練習，學會靈活使用，將對音樂啟發極具價值。一開始的練習可以用拍手來引導（依照音符下方的拍手標示拍手，灰色部分不拍手），藉此對音符更加熟悉。

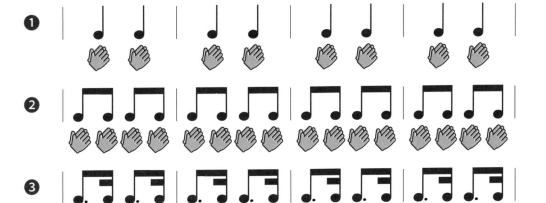

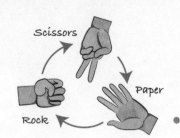

猜拳歌

伴奏音檔

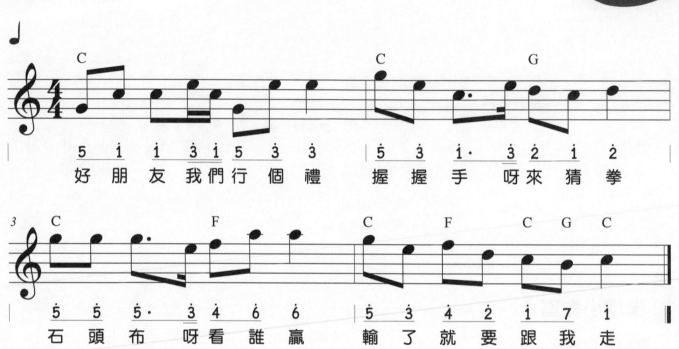

好朋友 我們行個禮 握握手呀來猜拳

石頭布 呀看誰贏 輸了就要跟我走

跳舞歌

♪伴奏音檔

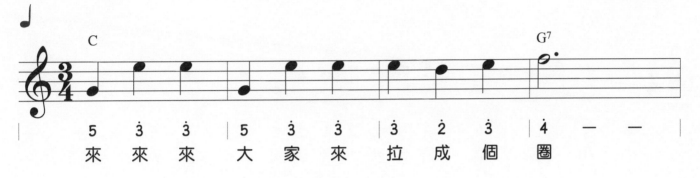

5	3	3	5	3	3	3	2	3	4	—	—
來	來	來	大	家	來	拉	成	個	圈		

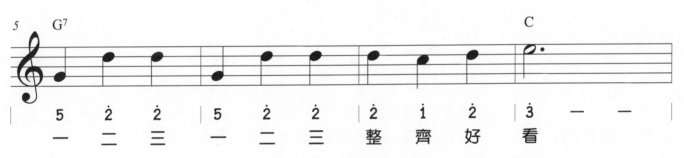

5	2	2	5	2	2	2	1	2	3	—	—
一	二	三	一	二	三	整	齊	好	看		

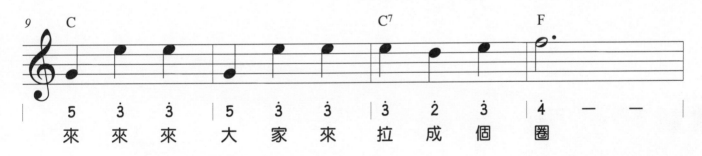

5	3	3	5	3	3	3	2	3	4	—	—
來	來	來	大	家	來	拉	成	個	圈		

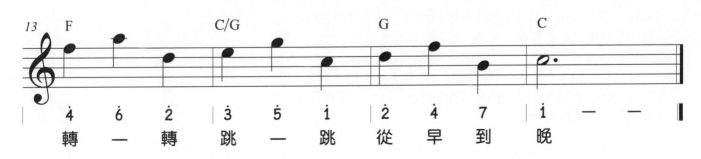

4	6	2	3	5	1	2	4	7	1	—	—
轉	一	轉	跳	一	跳	從	早	到	晚		

螢火蟲

🎵 伴奏音檔

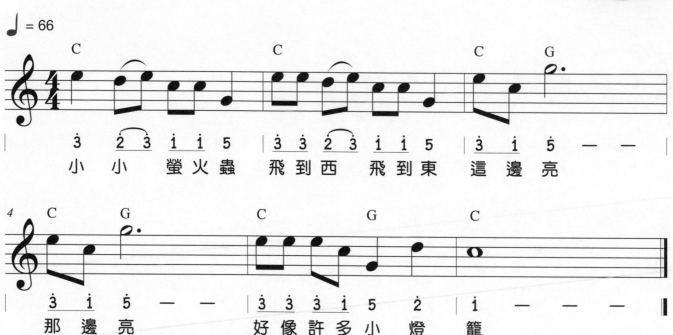

小 小　螢 火 蟲　飛 到 西　飛 到 東　這 邊 亮

那 邊 亮　　好 像 許 多 小 燈 籠

樂器迷你百科

認識直笛

直笛是一種管樂器，藉由按壓笛子上的吹孔，然後從嘴巴吹氣至吹口內的窄管，當窄管內的氣流撞到尖板，使空氣震盪進而產生音色。

傳統直笛都是以木質材料製作而成，音色圓潤而厚實，現代直笛經過改良，以塑膠材料製作為主，價格便宜，音色清亮，適合作為入門使用。

直笛目前也是台灣中小學校推廣的教學樂器之一，而不同規格的直笛可以組成一個直笛重奏樂團。

遊子吟

🎵伴奏音檔

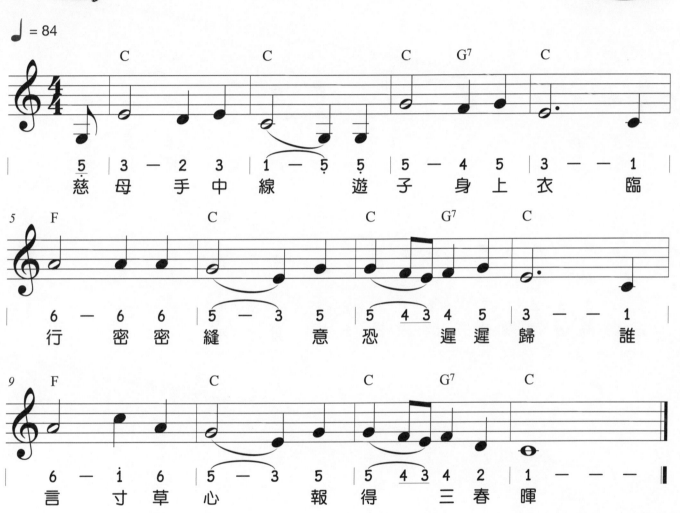

♩ = 84

慈 母 手 中 線 遊 子 身 上 衣 臨

行 密 密 縫 意 恐 遲 遲 歸 誰

言 寸 草 心 報 得 三 春 暉

親子音樂共學的第一本書 **53**

點仔膠

♫伴奏音檔

♩ = 86

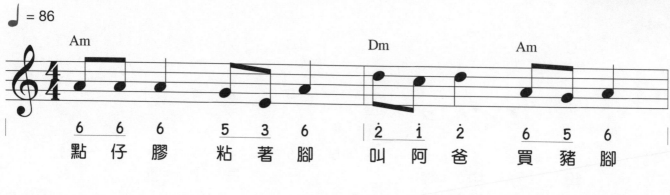

Am						Dm			Am		
6	6	6	5	3	6	2̇	1̇	2̇	6	5	6
點	仔	膠	粘	著	腳	叫	阿	爸	買	豬	腳

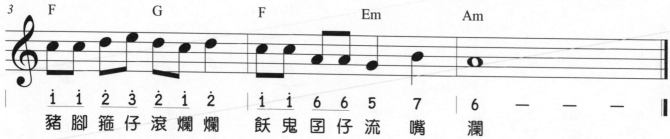

F		G		F		Em		Am								
1̇	1̇	2̇	3̇	2̇	1̇	2̇	1̇	1̇	6	6	5	7	6	—	—	—
豬	腳	箍	仔	滾	爛	爛	飫	鬼	囝	仔	流	嘴	瀾			

說哈囉

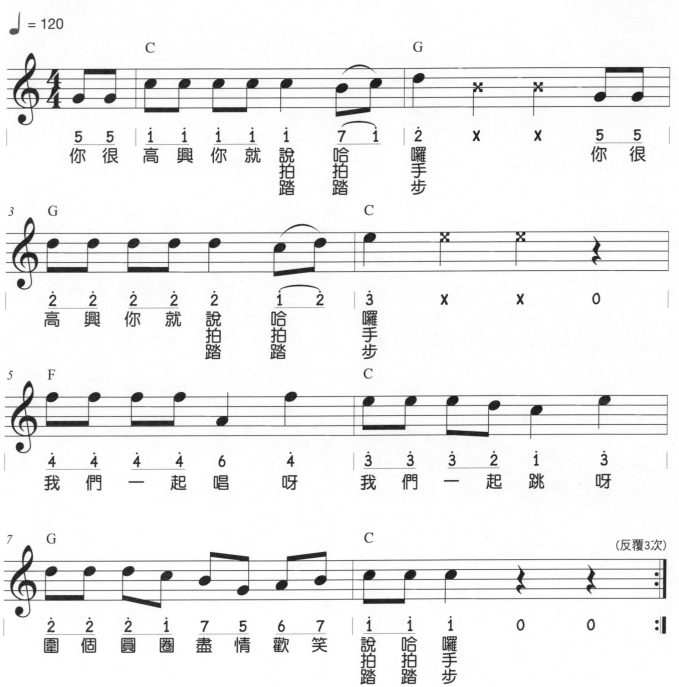

魯冰花

♪伴奏音檔

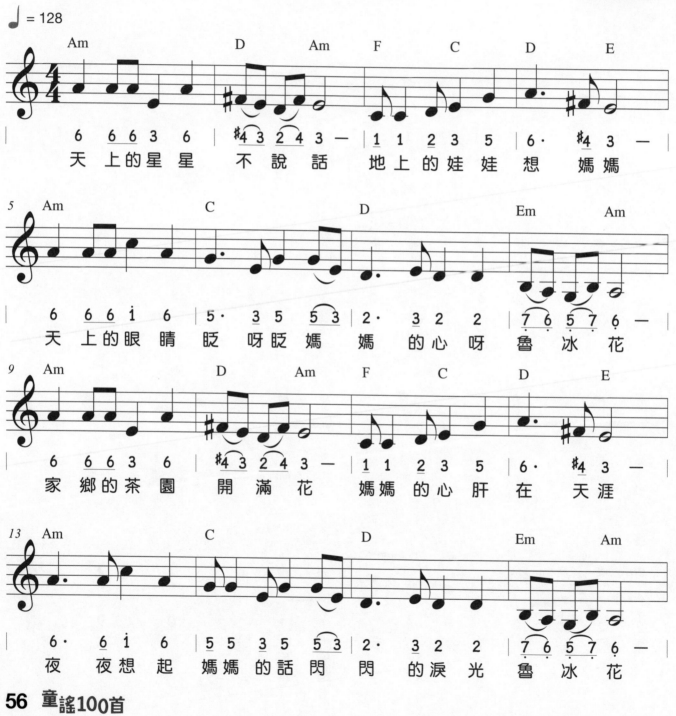

♩ = 128

Am　　　　　D　　Am　　F　　　C　　　D　　　E

```
6  66 3 6 | #4 3 2 4 3 —  | 1 1  2  3  5 | 6· #4 3 — |
天 上的星星　不 說 話　　地上 的娃 娃 想　媽 媽
```

5　Am　　　　　　C　　　　　D　　　　Em　　　Am

```
6  66 1 6 | 5· 3 5 5 3 | 2· 3 2 2 | 7 6 5 7 6 — |
天 上的眼 睛 眨 呀眨 媽 媽 的 心呀 魯 冰 花
```

9　Am　　　　　D　　Am　　F　　　C　　　D　　　E

```
6  66 3 6 | #4 3 2 4 3 —  | 1 1  2  3  5 | 6· #4 3 — |
家 鄉的茶 園　開 滿 花　　媽媽 的心 肝 在　天 涯
```

13　Am　　　　　　C　　　　　D　　　　Em　　　Am

```
6· 6 1 6 | 5 5 3 5 5 3 | 2· 3 2 2 | 7 6 5 7 6 — |
夜 夜想 起 媽 媽的 話 閃 閃 的 淚光 魯 冰 花
```

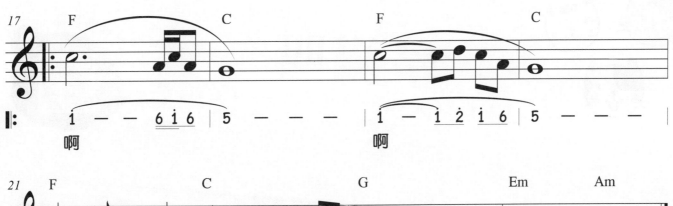

啊 ... 啊

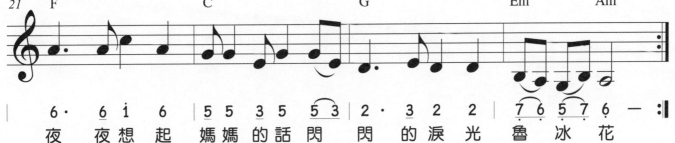

夜 夜想 起 媽媽 的 話 閃 閃 的 淚 光 魯 冰 花

 樂理小教室

綜合節拍練習

以下列出幾種綜合節拍練習，除了拍手外，還可以試試看不同音符用不同動作表達，像是走、跑、墊腳尖。起來動一動，讓音樂學習更加靈活變化，也可以自己創造新的動作喔！

❶
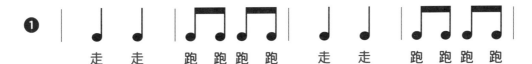
走 走 跑跑跑跑 走 走 跑跑跑跑

❷
走 走 走(墊)走走(墊)走 走 走 走(墊)走走(墊)走

❸
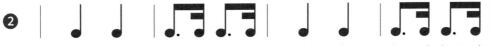
走 走 走(墊)走走(墊)走 跑跑跑跑 走(墊)走走(墊)走

學貓叫

♫伴奏音檔

♩ = 116

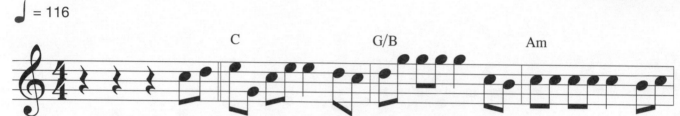

| | C | | G/B | | Am | |
| 0 0 0 0 1 2 | 3 5 1 3 3 2 1 | 2 5 5 5 5 1 7 | 1 1 1 1 1 7 1 |

我們 一起學貓叫 一起 喵喵喵喵喵 在你 面前撒個嬌 哎呦

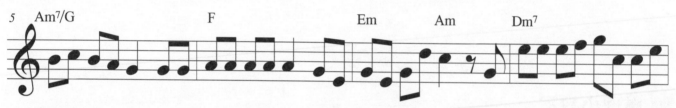

5 | Am7/G | F | Em | Am | Dm7 |
| 7 1 7 6 5 5 5 | 6 6 6 6 6 5 3 | 5 3 5 2 1 0 5 | 3 3 3 3 4 5 1 1 3 |

喵喵喵喵喵 我的 心臟砰砰跳 迷戀 上你的壞笑 你 不說愛我我就喵喵

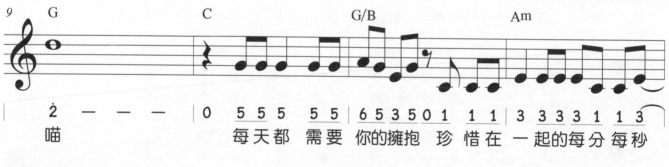

9 | G | C | G/B | Am |
| 2 — — — | 0 5 5 5 5 5 | 6 5 3 5 0 1 1 1 | 3 3 3 3 1 1 3 |

喵 每天都 需要 你的擁抱 珍 惜在 一起的每分 每秒

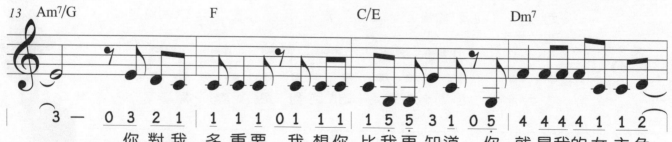

13 | Am7/G | F | C/E | Dm7 |
| 3 — 0 3 2 1 | 1 1 1 0 1 1 1 | 1 5 5 3 1 0 5 | 4 4 4 4 1 1 2 |

你對我 多重要 我想你 比我更知道 你 就是我的女主角

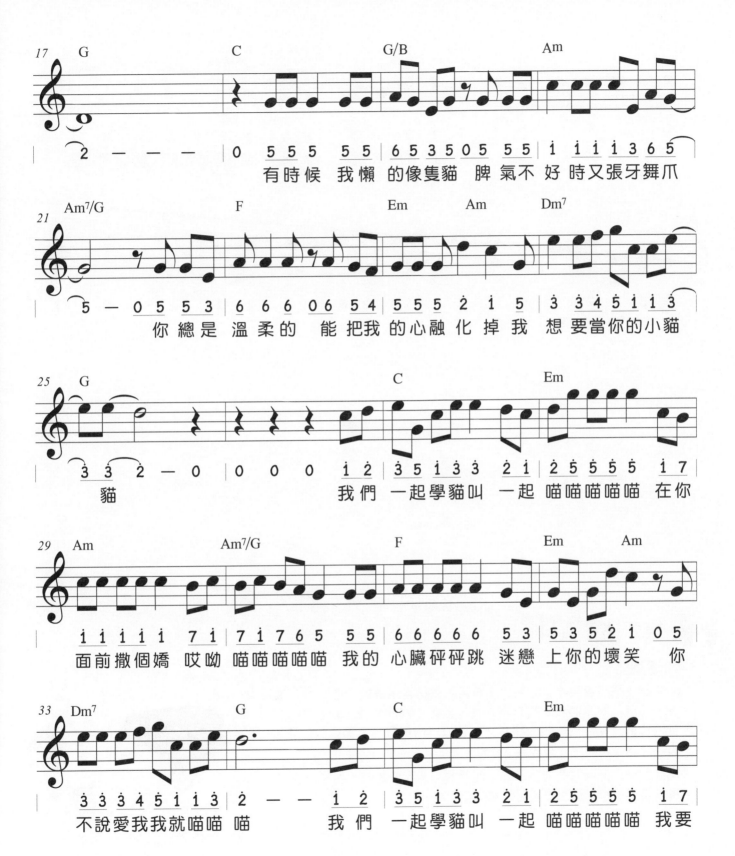

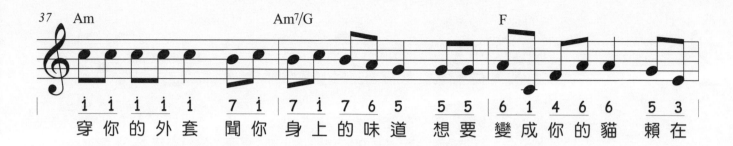

37 Am · · · Am⁷/G · · · F

穿 你 的 外 套 聞 你 身 上 的 味 道 想 要 變 成 你 的 貓 賴 在

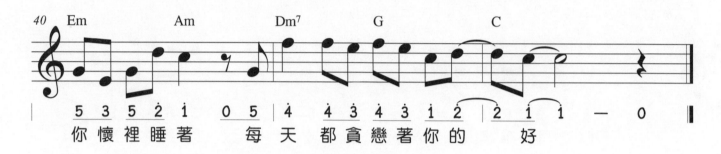

40 Em · · · Am · · · Dm⁷ · · · G · · · C

你 懷 裡 睡 著 每 天 都 貪 戀 著 你 的 好

樂器迷你百科

認識陶笛

陶笛是一種吹管樂器，因為大多數為陶泥材料所燒製而成，所以被稱
為「陶笛」。雖然說陶笛是陶製品，擁有較好的音色，但也同時擁
有怕摔的缺點，爾後也有開發出以更輕便的塑膠材質製作的塑膠陶
笛，價格更為親民，也改善了缺點。

陶笛吹奏可分為六孔與十二孔，體積輕巧，方便攜帶，初學時只要掌
握吹奏的嘴型，便能更容易學會這項樂器。

數蛤蟆

♫伴奏音檔

♩ = 100

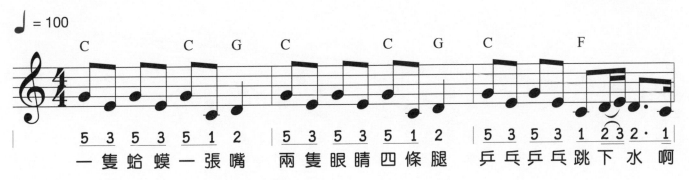

```
    C           C    G   C         C    G   C            F
    5 3 5 3 5 1 2     5 3 5 3 5 1 2     5 3 5 3 1 2 3 2 · 1
    一隻蛤蟆一張嘴    兩隻眼睛四條腿    乒乓乒乓跳下水 啊
```

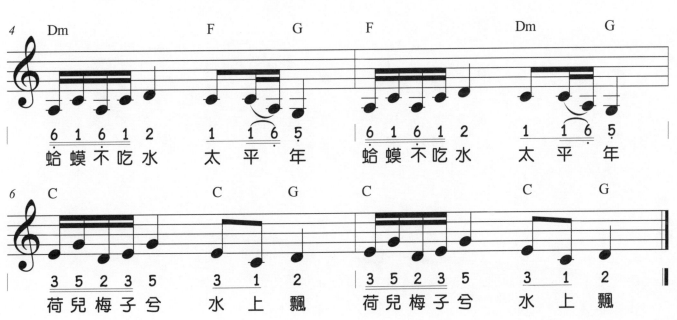

```
4   Dm              F    G     F                Dm        G
    6 1 6 1 2       1  1 6 5   6 1 6 1 2        1  1 6 5
    蛤蟆不吃水       太 平 年    蛤蟆不吃水         太 平 年

6   C               C    G     C                C         G
    3 5 2 3 5       3  1 2     3 5 2 3 5        3  1 2
    荷兒梅子兮       水 上 飄    荷兒梅子兮         水 上 飄
```

紫竹調

♫伴奏音檔

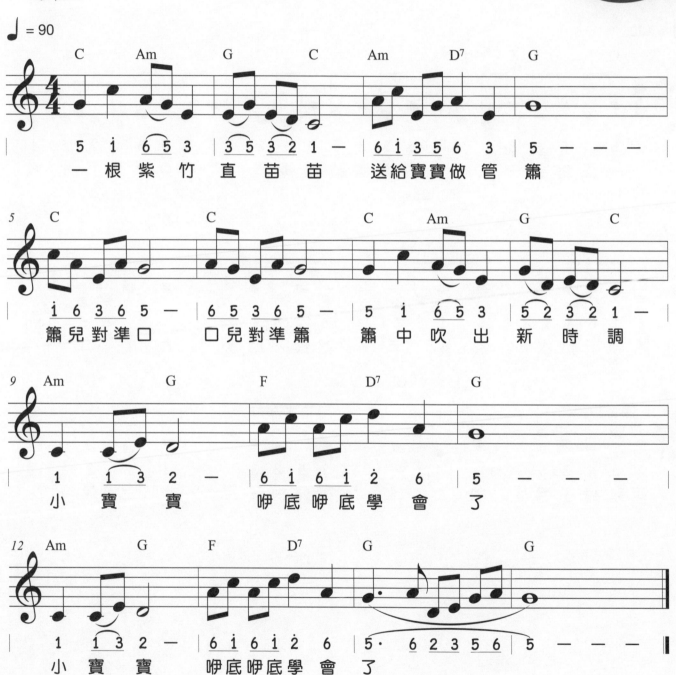

♩ = 90

一 根 紫 竹 直 苗 苗　送 給 寶 寶 做 管 簫

簫 兒 對 準 口　口 兒 對 準 簫　簫 中 吹 出 新 時 調

小 寶 寶　咿 底 咿 底 學 會 了

小 寶 寶　咿 底 咿 底 學 會 了

醜小鴨

♩ = 96

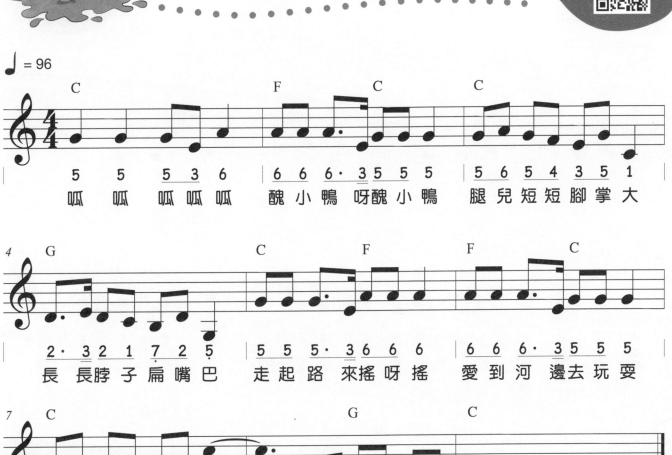

C					F		C			C				
5	5	5 3	6		6 6	6· 3	5 5	5 5		5 6	5 4	3 5	1	
呱	呱	呱呱	呱		醜小	鴨呀	醜小	鴨		腿兒	短短	腳掌	大	

G
2· 3 2 1 7 2 5
長 長脖子扁嘴巴

C F
5 5 5· 3 6 6 6
走起路來搖呀搖

F C
6 6 6· 3 5 5 5 5
愛到河邊去玩耍

C
5 6 5 4 3 5 1 1·
喉嚨雖小聲音大

G
1 2 3 3 2 2
可是只會呱呱

C
1 — — —
呱

潑水歌

♫伴奏音檔

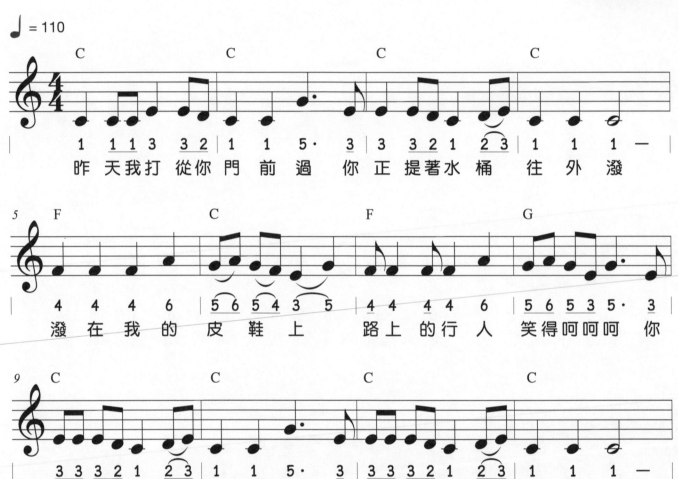

♩ = 110

C
1 1 1 3 3 2 | 1 1 5· 3 | 3 3 2 1 2 3 | 1 1 1 —
昨 天 我 打 從 你 門 前 過 你 正 提 著 水 桶 往 外 潑

F **C** **F** **G**
4 4 4 6 | 5 6 5 4 3 5 | 4 4 4 6 | 5 6 5 3 5· 3 |
潑 在 我 的 皮 鞋 上 路 上 的 行 人 笑 得 呵 呵 呵 你

C **C** **C** **C**
3 3 3 2 1 2 3 | 1 1 5· 3 | 3 3 3 2 1 2 3 | 1 1 1 —
什 麼 話 也 沒 有 對 我 說 你 只 是 瞇 著 眼 睛 望 著 我

C **Dm** **G** **C**
3 3 5 1 1 3 | 2 1 2 3 4 2 1 | 7 5 7 5 | 1 7 1 2 3 — |
嚕 啦 啦 嚕 啦 啦 嚕 啦 嚕 啦 勒 嚕 啦 嚕 啦 嚕 啦 嚕 啦 嚕 啦 勒

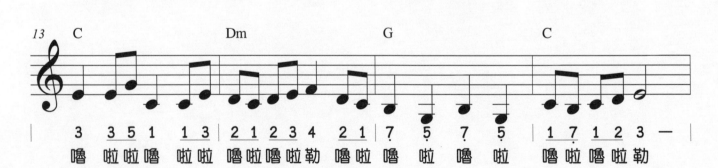

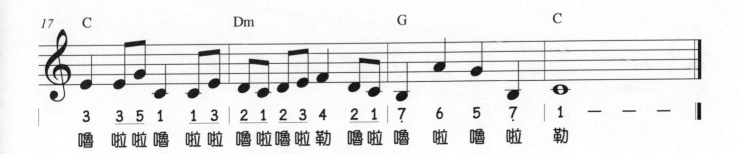

 樂理小教室

認識變音記號

1. 變音記號又稱為臨時升降音記號，是音樂中一種臨時改變音高的記譜方式。
2. 變音記號只對被標記音與在它後方相同小節且相同音高的音符有效，並不會影響到與被標記音相差八度的相同基本音。
3. 常用的變音記號有升記號（♭）、降記號（♯）與還原記號（♮）。
4. 還原記號通常會出現在加註升降記號的音符之後，是用來將音符前的升降記號取消，回到本位音。

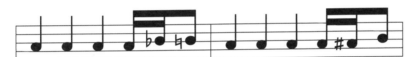

蘭花草

♫伴奏音檔

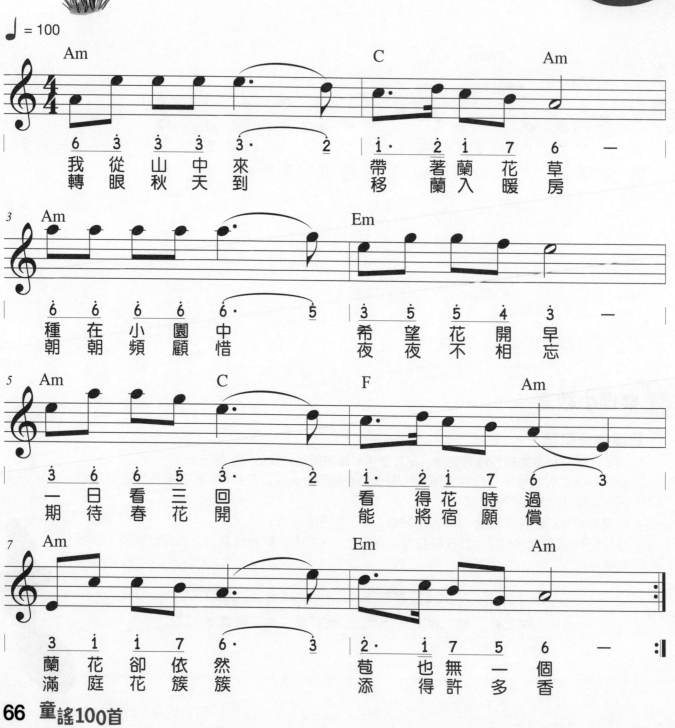

♩ = 100

Am
6 3 3 3 3· 2
我 從 山 中 來
轉 眼 秋 天 到

C
i· 2 i 7
帶 著 蘭 花
移 蘭 入 花

Am
6 —
草 房
暖 房

Am
6 6 6 6 6· 5
種 在 小 園 中
朝 朝 頻 顧 惜

Em
3 5 5 4 3 —
希 望 花 開 早
夜 夜 不 相 忘

Am
3 6 6 5 3· 2
一 日 看 三 回
期 待 春 花 開

C F
i· 2 i 7

Am
6 3
看 得 花 時 過
能 將 宿 願 償

Am
3 i i 7 6· 3
蘭 花 卻 依 然
滿 庭 花 簇 簇

Em Am
2· i 7 5 6 —
苞 也 無 一 個
添 得 許 多 香

66 童謠100首

懶惰蟲

♫伴奏音檔

♩ = 120

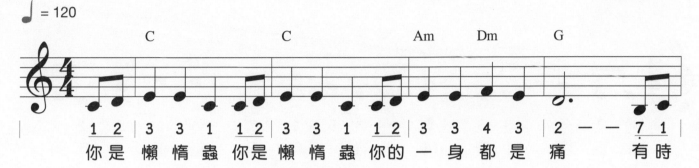

C		C		Am	Dm	G	
1 2	3 3 1	1 2	3 3 1	1 2	3 3 4 3	2 — —	7 1
你是	懶惰蟲	你是	懶惰蟲	你的	一身都是	痛	有時

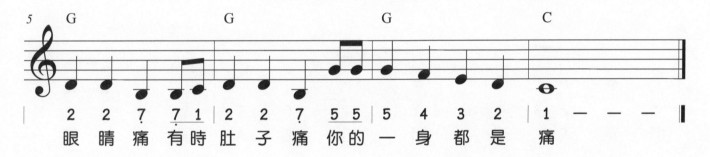

5 G|G|G|C|
| 2 2 7 7 1 | 2 2 7 5 5 | 5 4 3 2 | 1 — — — |
| 眼睛痛有時 | 肚子痛你的 | 一身都是 | 痛 |

 樂理小教室

認識連結線

連結兩個相同音高及音名的弧線，是用來表示這兩個音
要彈奏成一個音，連結線後面的音不用再重複彈奏，長
度為個別音符的時值相加。

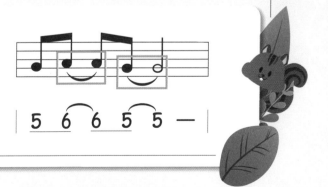

5 6 6 5 5 —

搖籃曲

♫伴奏音檔

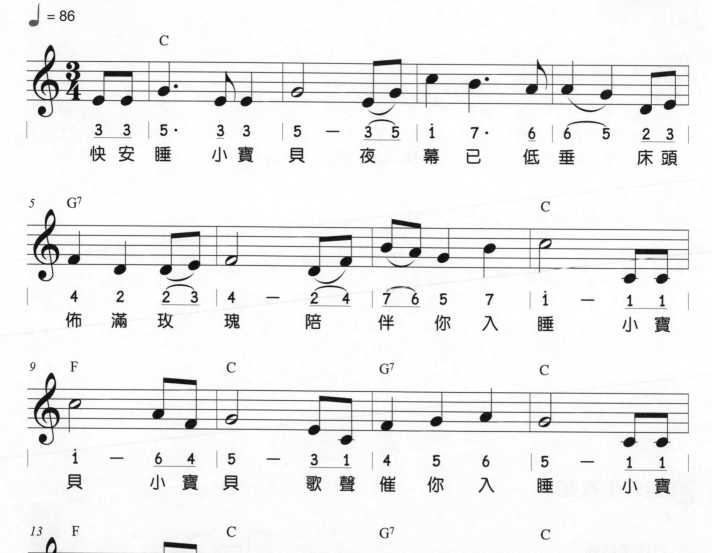

小小姑娘

伴奏音檔

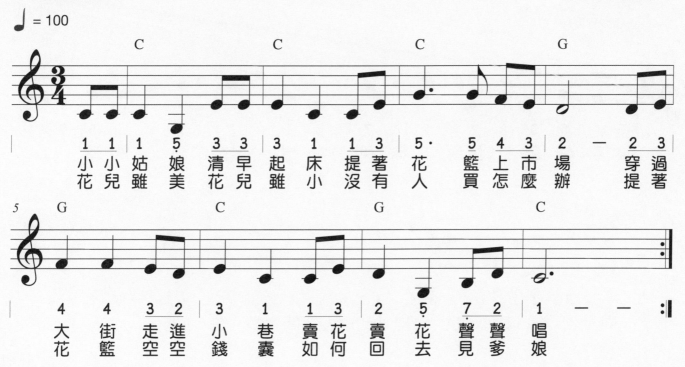

小小世界

♫伴奏音檔

♩ = 120

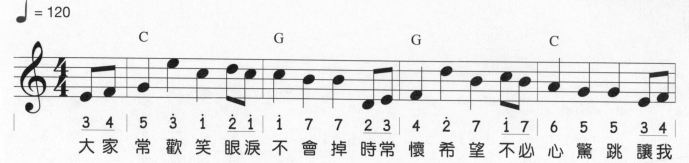

大家 常 歡 笑 眼淚 不 會 掉 時常 懷 希 望 不必 心 驚 跳 讓我

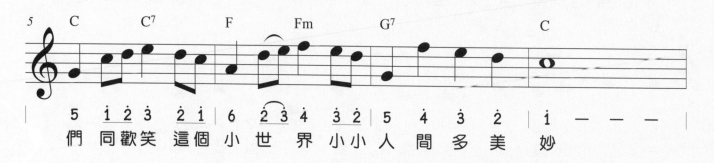

們 同 歡 笑 這個 小 世 界 小小 人 間 多 美 妙

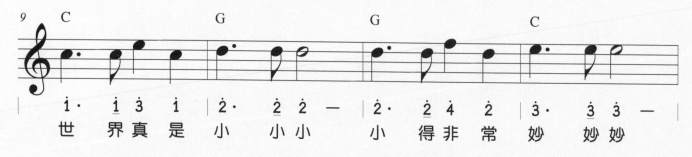

世 界 真 是 小 小小 小 得非 常 妙 妙妙

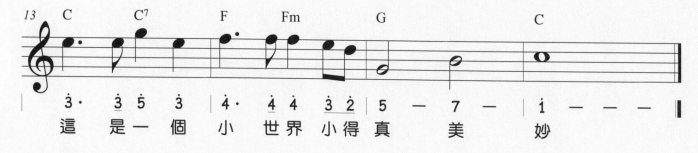

這 是 一 個 小 世 界 小得 真 美 妙

兩隻老虎

♫伴奏音檔

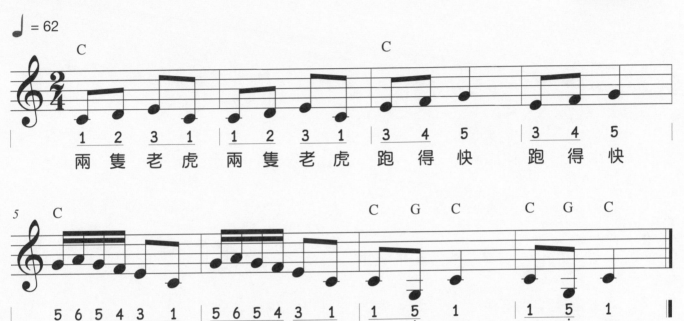

♩ = 62

C　　　　　　　　　　　C

1　2　3　1　1　2　3　1　3　4　5　3　4　5
兩　隻　老　虎　兩　隻　老　虎　跑　得　快　跑　得　快

5　C　　　　　　　C　G　C　C　G　C

5 6 5 4 3　1　5 6 5 4 3　1　1 5 1　1 5 1
一隻沒有耳　朵　一隻沒有尾　巴　真 奇 怪　真 奇 怪

樂理小教室

認識圓滑線

連結兩個或多個不同音高及音名的弧線，是用來表示這
些音在彈奏時必須圓順且連貫，時值為個別音符時值。

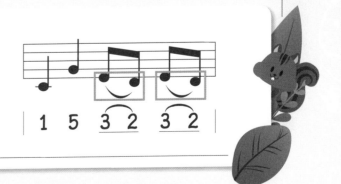

1　5　3　2　3　2

伊比呀呀

伴奏音檔

♩ = 120

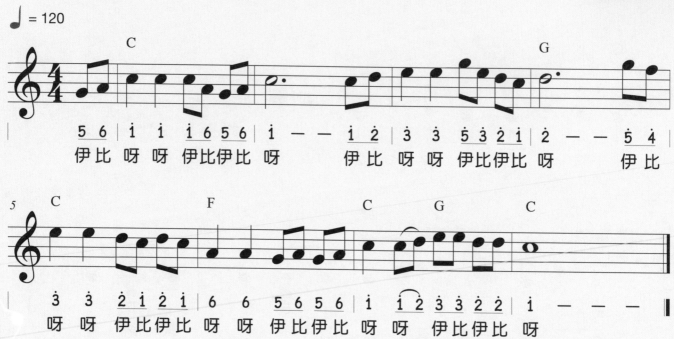

伊比 呀 呀 伊比伊比 呀　　伊比 呀 呀 伊比伊比 呀　　　伊比

呀 呀 伊比伊比 呀 呀 伊比伊比 呀 呀 伊比伊比 呀

西風的話

♫伴奏音檔

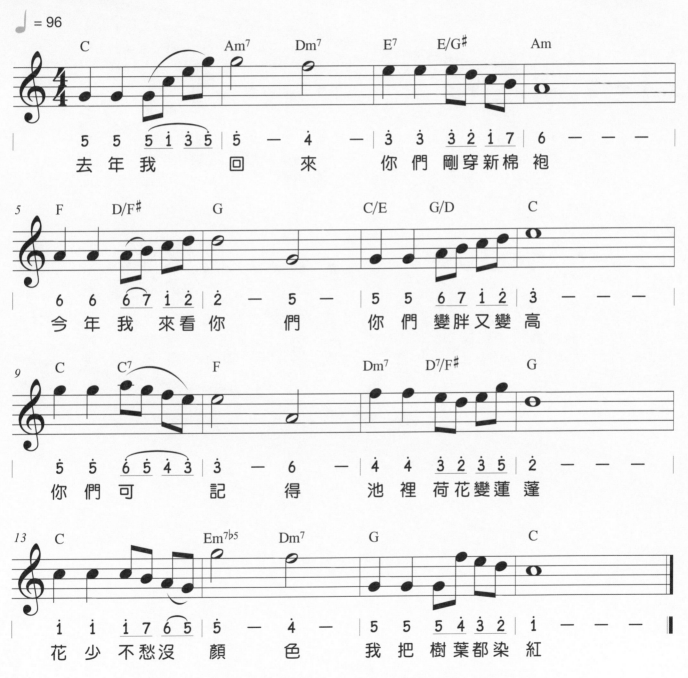

♩ = 96

| C | | | Am⁷ | Dm⁷ | | E⁷ | E/G♯ | | Am |

```
5    5    5 1 3 5 | 5  —  4  — | 3 3  3 2 1 7 | 6  —  —  —
去 年 我     回  來    你 們 剛 穿 新 棉 袍
```

| F | D/F♯ | | G | | | C/E | G/D | | C |

```
6    6    6 7 1 2 | 2  —  5  — | 5 5  6 7 1 2 | 3  —  —  —
今 年 我 來 看 你  們      你 們 變 胖 又 變 高
```

| C | C⁷ | | F | | | Dm⁷ | D⁷/F♯ | | G |

```
5    5    6 5 4 3 | 3  —  6  — | 4 4  3 2 3 5 | 2  —  —  —
你 們 可    記  得    池 裡 荷 花 變 蓮 蓬
```

| C | | | Em⁷♭⁵ | Dm⁷ | | G | | | C |

```
1    1    1 7 6 5 | 5  —  4  — | 5 5  5 4 3 2 | 1  —  —  —
花 少 不 愁 沒 顏  色    我 把 樹 葉 都 染 紅
```

虹彩妹妹

♬伴奏音檔

♩ = 120

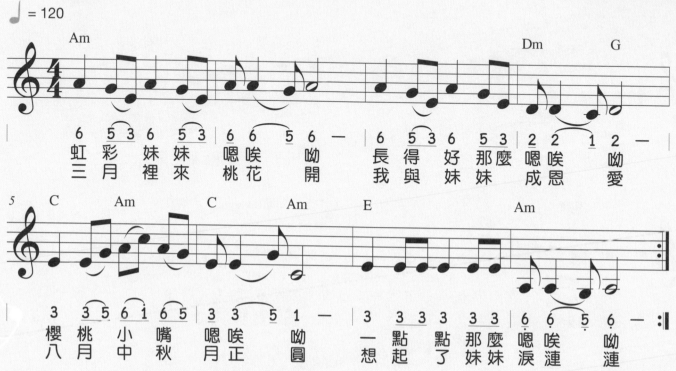

Am					Dm	G
6 53 6 53	6 6 5	6 —	6 53 6 53	2 2	1 2 —	
虹 彩 妹 妹	嗯 唉 呦		長 得 好 那 麼	嗯 唉	呦	
三 月 裡 來 桃 花		開	我 與 妹 妹 成 恩		愛	

C	Am	C	Am	E		Am
3 35 61 65	3 3	5 1 —	3 3 3 3 3 3	6 6	5 6 —	
櫻 桃 小 嘴	嗯 唉	呦	一 點 點 那 麼	嗯 唉	呦	
八 月 中 秋	月 正	圓	一 想 起 了 妹 妹	淚 漣	漣	

我愛鄉村

♫ 伴奏音檔

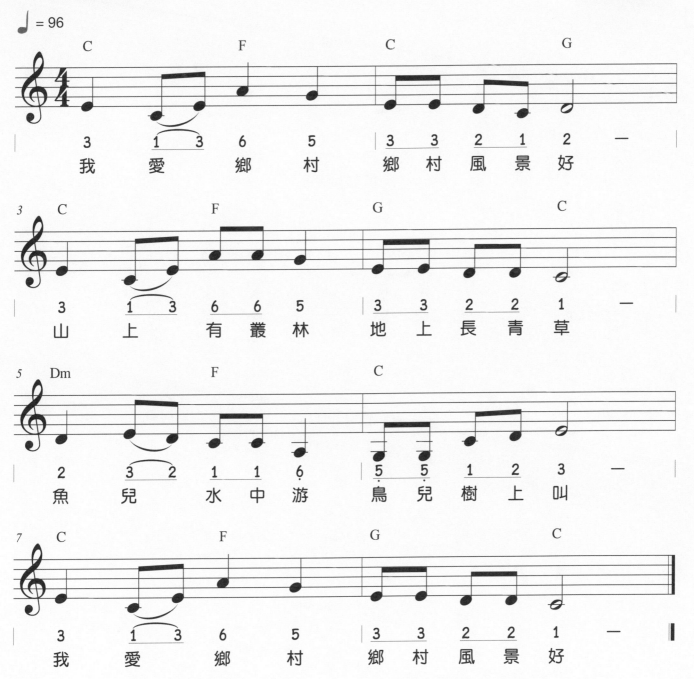

♩ = 96

C　　　　　F　　　　　C　　　　　G

3　1 3　6　5　│ 3 3　2 1　2　─
我　愛　鄉　村　鄉村風景好

C　　　　　F　　　　　G　　　　　C

3　1 3　6 6　5 │ 3 3　2 2　1　─
山　上　有 叢 林　地上長青草

Dm　　　　F　　　　　C

2　3 2　1 1　6̣ │ 5̣ 5̣　1 2　3　─
魚 兒　水 中 游　鳥兒樹上叫

C　　　　　F　　　　　G　　　　　C

3　1 3　6　5 │ 3 3　2 2　1　─
我　愛　鄉　村　鄉村風景好

親子音樂共學的第一本書　**75**

青春舞曲

♫伴奏音檔

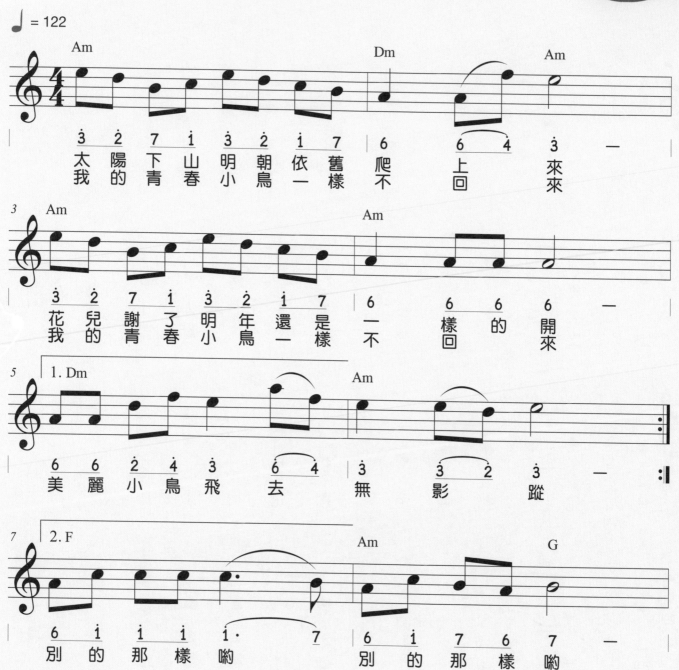

♩ = 122

Am　**Dm**　**Am**

3̇ 2̇ 7 1̇ 3̇ 2̇ 1̇ 7 ｜ 6 6̇—4̇ 3̇ — ｜

太 陽 下 山 明 朝 依 舊 爬 上 回 來
我 的 青 春 小 鳥 一 樣 不 上 回 來

Am　**Am**

3̇ 2̇ 7 1̇ 3̇ 2̇ 1̇ 7 ｜ 6 6 6 6 — ｜

花 兒 謝 了 明 年 還 是 一 樣 的 開
我 的 青 春 小 鳥 一 樣 不 回 的 來

1. Dm　**Am**

6 6 2̇ 4̇ 3̇ 6̇—4̇ ｜ 3̇ 3̇—2̇ 3̇ — ：‖

美 麗 小 鳥 飛 去 無 影 蹤

2. F　**Am**　**G**

6 1̇ 1̇ 1̇ 1̇· 7 ｜ 6 1̇ 7 6 7 — ｜

別 的 那 樣 喲 別 的 那 樣 喲

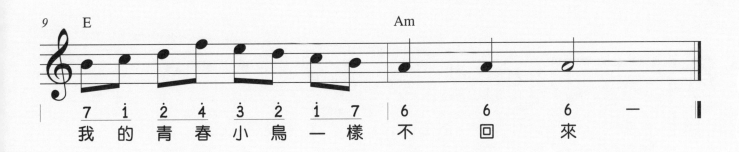

我 的 青 春 小 鳥 一 樣 不　　回　　來

 樂理小教室

認識簡譜
簡譜是一種簡易的樂譜表示法，以數字來表達音高。數字上方加黑點的稱為高音，數字下方加黑點的則稱為低音。

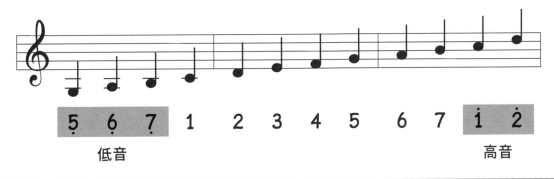

幸福的臉

♫ 伴奏音檔

兒童音樂專輯《幸福的臉》同名歌曲

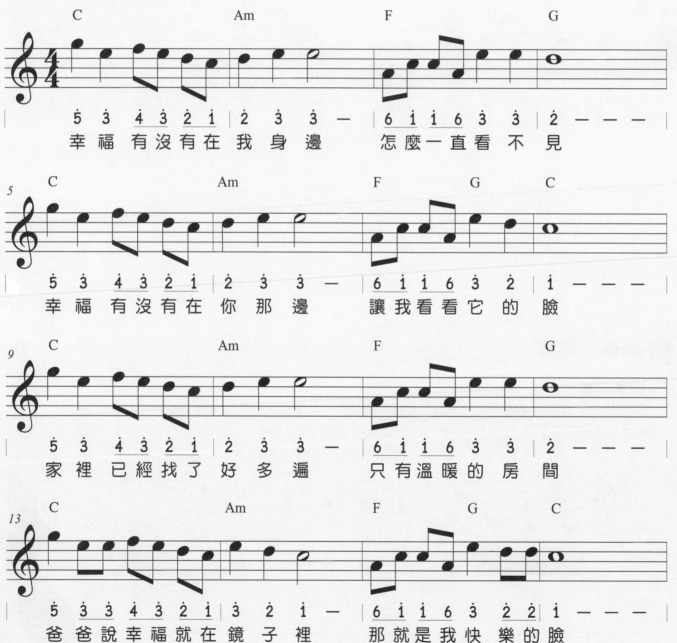

♩ = 120 (♫ = ♪³♪)

| C | Am | F | G |

5 3 4 3 2 1 | 2 3 3 — | 6 1 1 6 3 3 | 2 — — —
幸 福 有 沒 有 在 我 身 邊　怎 麼 一 直 看 不 見

| C | Am | F | G | C |

5 3 4 3 2 1 | 2 3 3 — | 6 1 1 6 3 2 | 1 — — —
幸 福 有 沒 有 在 你 那 邊　讓 我 看 看 它 的 臉

| C | Am | F | G |

5 3 4 3 2 1 | 2 3 3 — | 6 1 1 6 3 3 | 2 — — —
家 裡 已 經 找 了 好 多 遍　只 有 溫 暖 的 房 間

| C | Am | F | G | C |

5 3 3 4 3 2 1 | 3 2 1 — | 6 1 1 6 3 2 2 1 | 1 — — —
爸 爸 說 幸 福 就 在 鏡 子 裡　那 就 是 我 快 樂 的 臉

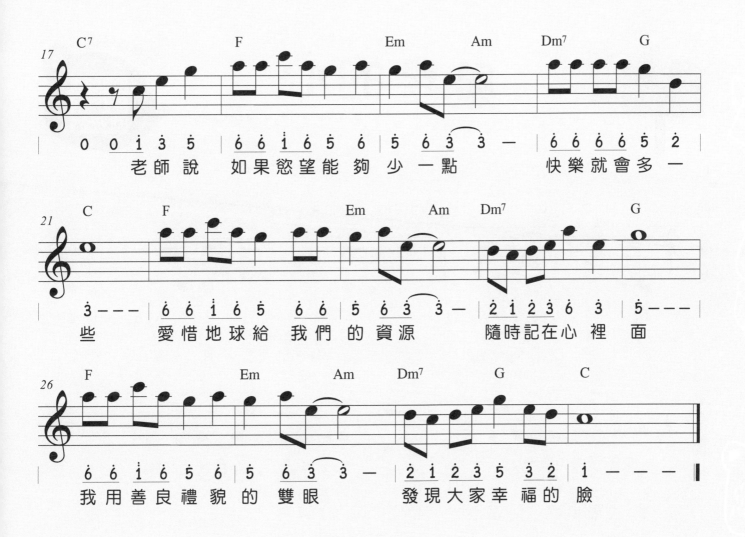

星星的心

♩ = 98

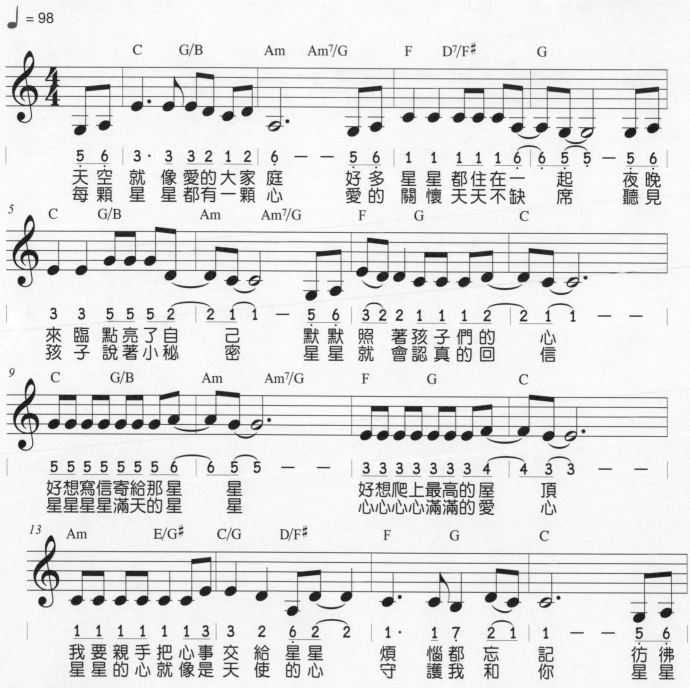

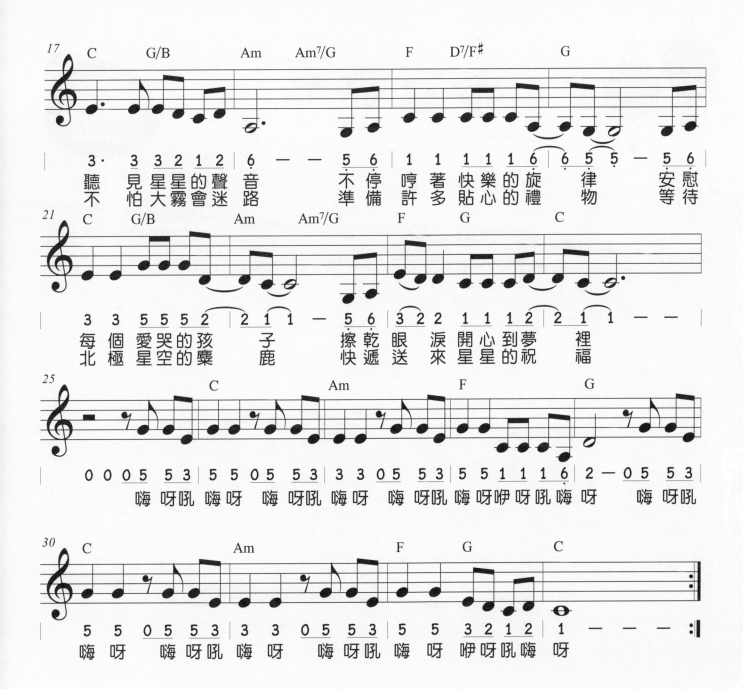

恭喜恭喜

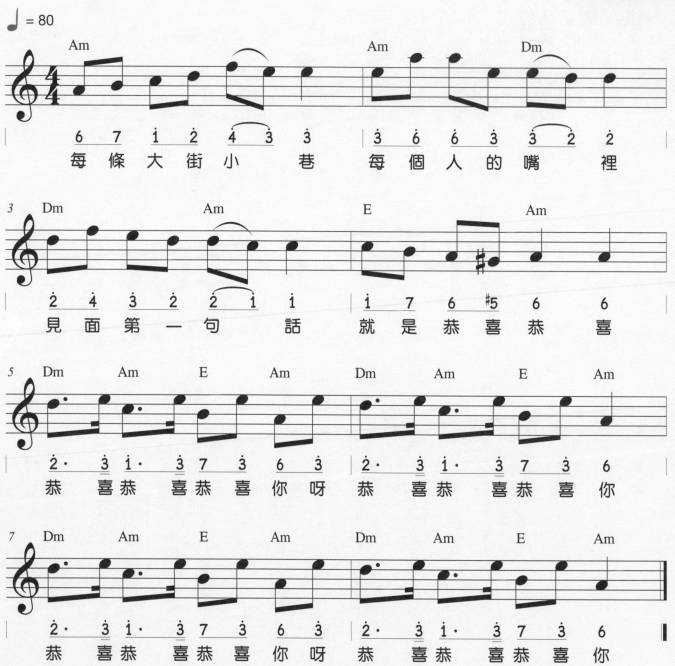

♩ = 80

Am | Am | Dm
6 7 1̇ 2̇ 4̇ 3̇ 3̇ | 3̇ 6̇ 6̇ 3̇ 3̇ 2̇ 2̇
每 條 大 街 小 巷 每 個 人 的 嘴 裡

Dm | Am | E | Am
2̇ 4̇ 3̇ 2̇ 2̇ 1̇ 1̇ | 1̇ 7 6 #5 6 6
見 面 第 一 句 話 就 是 恭 喜 恭 喜

Dm Am E Am | Dm Am E Am
2̇· 3̇ 1̇· 3̇ 7 3̇ 6 3̇ | 2̇· 3̇ 1̇· 3̇ 7 3̇ 6
恭 喜 恭 喜 恭 喜 你 呀 恭 喜 恭 喜 恭 喜 你

Dm Am E Am | Dm Am E Am
2̇· 3̇ 1̇· 3̇ 7 3̇ 6 3̇ | 2̇· 3̇ 1̇· 3̇ 7 3̇ 6
恭 喜 恭 喜 恭 喜 你 呀 恭 喜 恭 喜 恭 喜 你

倫敦鐵橋

♫伴奏音檔

♩ = 100

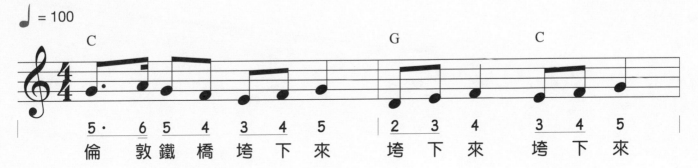

5· 6 5 4 3 4 5 | 2 3 4 | 3 4 5 |
倫 敦 鐵 橋 垮 下 來 垮 下 來 垮 下 來

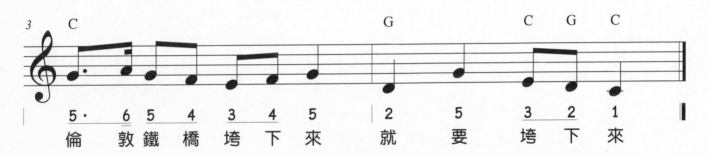

5· 6 5 4 3 4 5 | 2 5 | 3 2 1 |
倫 敦 鐵 橋 垮 下 來 就 要 垮 下 來

春神來了

🎵伴奏音檔

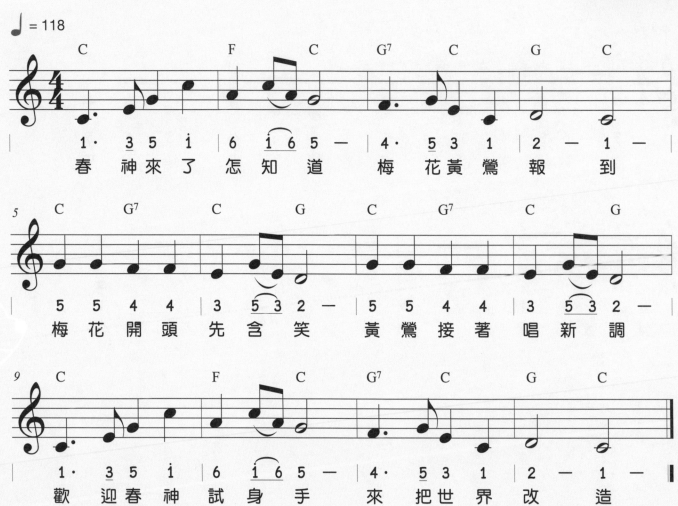

♩ = 118

C　　　　　　　F　　　C　　G7　　　　C　　　　G　　C
1· 3 5 i ｜ 6 1 6 5 — ｜ 4· 5 3 1 ｜ 2 — 1 — ｜
春 神 來 了 怎 知 道　梅 花 黃 鶯 報　到

C　　G7　　　　C　　　G　　　C　　G7　　　C　　　G
5 5 4 4 ｜ 3 5 3 2 — ｜ 5 5 4 4 ｜ 3 5 3 2 — ｜
梅 花 開 頭 先 含 笑　黃 鶯 接 著 唱 新　調

C　　　　　　　F　　　C　　G7　　　　C　　　G　　C
1· 3 5 i ｜ 6 1 6 5 — ｜ 4· 5 3 1 ｜ 2 — 1 — ｜
歡 迎 春 神 試 身 手　來 把 世 界 改　造

鄉下老鼠

♫伴奏音檔

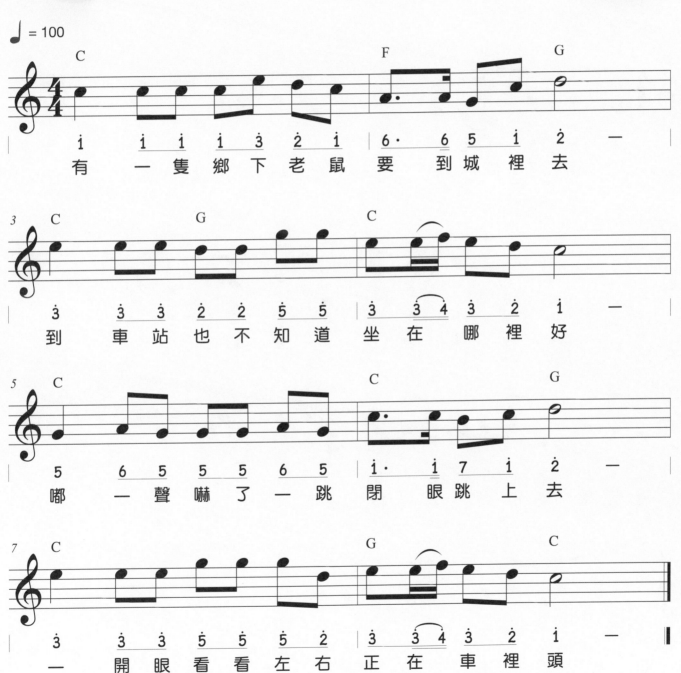

♩ = 100

C　　　　　　　　　　　F　　　　　G

i　　i i　i 3 2 i　│ 6· 6 5 i │ 2　 ─
有　一 隻 鄉 下 老 鼠　要　到 城 裡 去

C　　　　　G　　　　　C

3　 3 3 2 2 5 5 │ 3　 3 4 3 2 i │ ─
到　車 站 也 不 知 道　坐 在 哪 裡 好

C　　　　　　　　　　　　C　　　　　G

5　 6 5 5 5 6 5 │ i· i 7 i │ 2　 ─
嘟　 ─ 聲 嚇 了 一 跳　閉 眼 跳 上 去

C　　　　　　　　　　　G　　　　　C

3　 3 3 5 5 5 2 │ 3　 3 4 3 2 i │ ─
─　開 眼 看 看 左 右　正 在 車 裡 頭

親子音樂共學的第一本書　**85**

踏雪尋梅

♫ 伴奏音檔

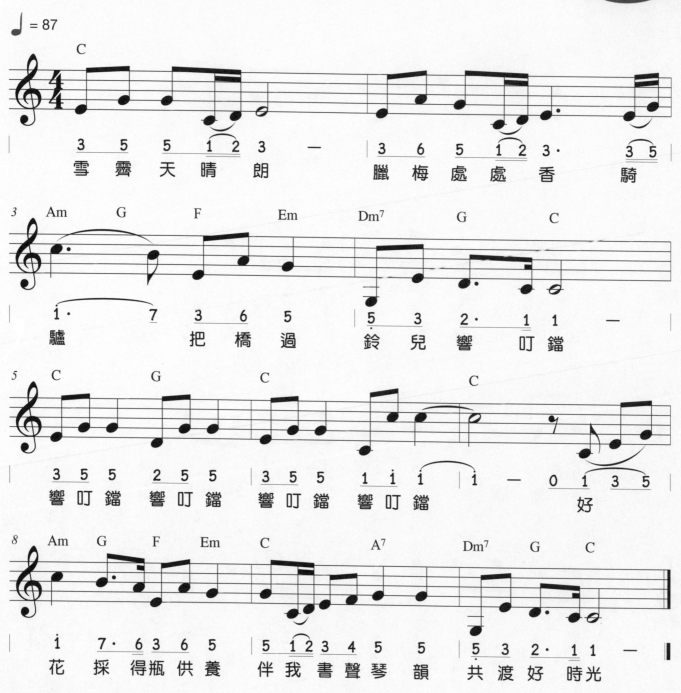

♩ = 87

雪霽天晴朗　臘梅處處香　騎
驢　把橋過　鈴兒響叮鐺
響叮鐺　響叮鐺　響叮鐺　響叮鐺　好
花　採得瓶供養　伴我書聲琴韻　共渡好時光

噢！蘇珊娜

♫伴奏音檔

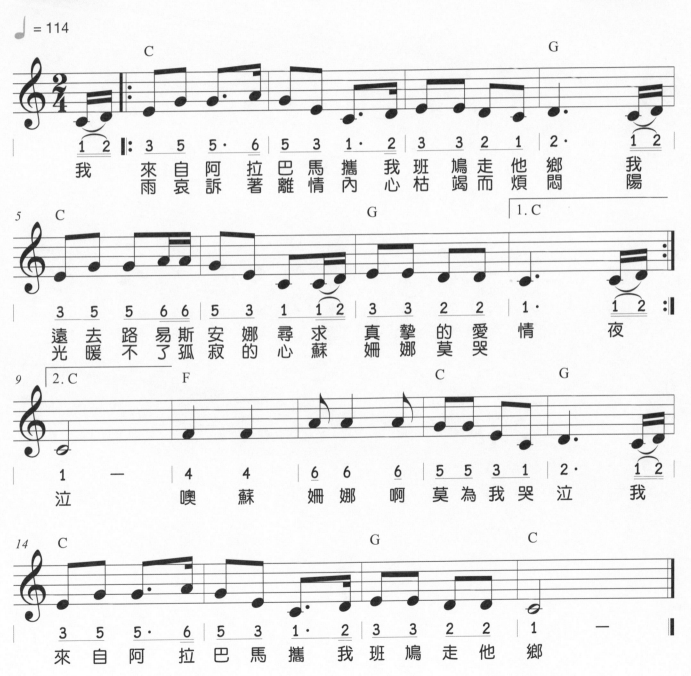

♩ = 114

C
1 2 ‖: 3 5 5· 6 | 5 3 1· 2 | 3 3 2 1 | 2·
我　　來 自 阿 拉 巴 馬 攜 我 班 鳩 走 他 鄉

G
1 2
我
陽

雨 哀 訴 著 離 情 內 心 枯 竭 而 煩 悶

C
3 5 5 6 6 | 5 3 1 1 2 | 3 3 2 2 | 1·
遠 去 路 易 斯 安 娜 尋 求 真 摯 的 愛 情
光 暖 不 了 孤 寂 的 心 蘇 姍 娜 莫 哭

G 1. C
1 2 :‖
夜

2. C F
1 — | 4 4 | 6 6 6 | 5 5 3 1 | 2·
泣　　 噢 蘇 姍 娜 啊 莫 為 我 哭 泣

C G
1 2
我

C
3 5 5· 6 | 5 3 1· 2 | 3 3 2 2 | 1 —
來 自 阿 拉 巴 馬 攜 我 班 鳩 走 他 鄉

G C

歡樂年華

♫伴奏音檔

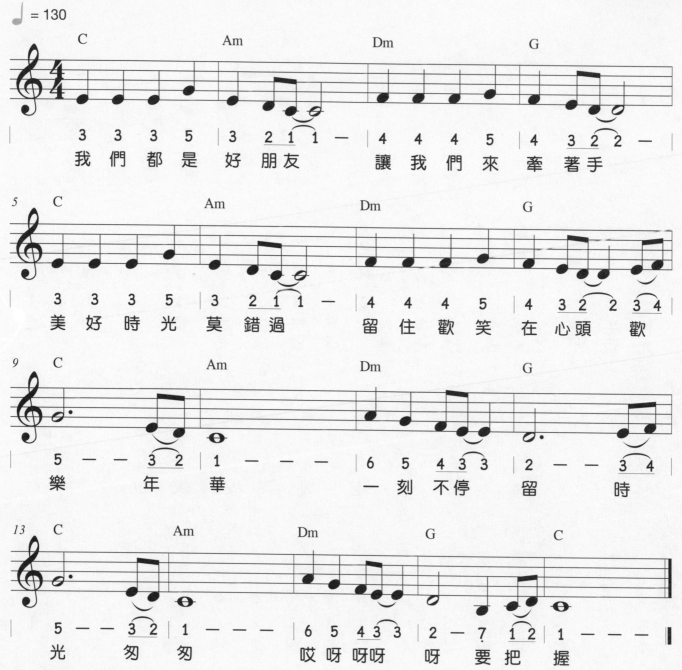

♩ = 130

C　　　　　　　Am　　　　　　Dm　　　　　　G

3　3　3　5　│　3　2　1　1　─　│　4　4　4　5　│　4　3　2　2　─　│
我　們　都　是　　好　朋　友　　　　　讓　我　們　來　　牽　著　手

C　　　　　　　Am　　　　　　Dm　　　　　　G

3　3　3　5　│　3　2　1　1　─　│　4　4　4　5　│　4　3　2　2　3　4　│
美　好　時　光　　莫　錯　過　　　　　留　住　歡　笑　　在　心　頭　歡

C　　　　　　　Am　　　　　　Dm　　　　　　G

5　─　─　3　2　│　1　─　─　─　│　6　5　4　3　3　│　2　─　─　3　4　│
樂　　　年　華　　　一　刻　不　停　　留　　　　時

C　　　　Am　　　　　Dm　　　　G　　　　　C

5　─　─　3　2　│　1　─　─　─　│　6　5　4　3　3　│　2　─　7　1　2　│　1　─　─　─　│
光　　　匆　匆　　　哎　呀　呀　呀　　呀　要　把　握

88 童謠100首

太陽出來了

 伴奏音檔

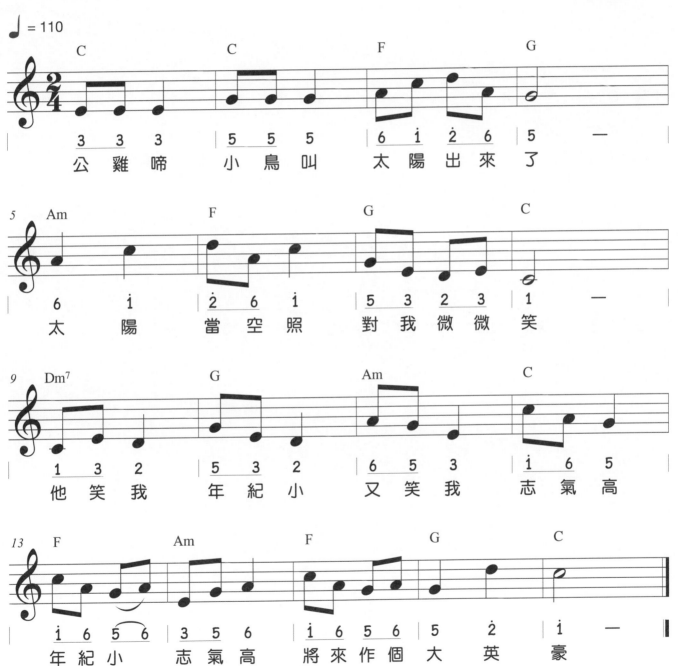

♩ = 110

C / C / F / G

3 3 3 | 5 5 5 | 6 i 2 6 | 5 —
公 雞 啼　小 鳥 叫　太 陽 出 來　了

Am / F / G / C

6 i | 2 6 i | 5 3 2 3 | 1 —
太 陽　當 空 照　對 我 微 微　笑

Dm⁷ / G / Am / C

1 3 2 | 5 3 2 | 6 5 3 | i 6 5
他 笑 我　年 紀 小　又 笑 我　志 氣 高

F / Am / F G / C

i 6 5 6 | 3 5 6 | i 6 5 6 | 5 2 i —
年 紀 小　志 氣 高　將 來 作 個 大 英 豪

生日快樂歌

♫伴奏音檔

♩ = 100

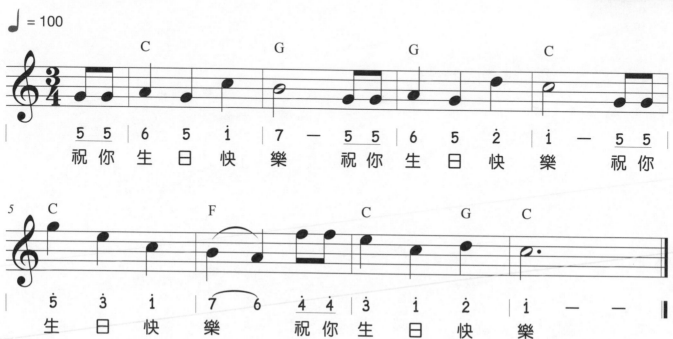

祝 你 生 日 快 樂 祝 你 生 日 快 樂 祝 你

生 日 快 樂 祝 你 生 日 快 樂

只要我長大

♫伴奏音檔

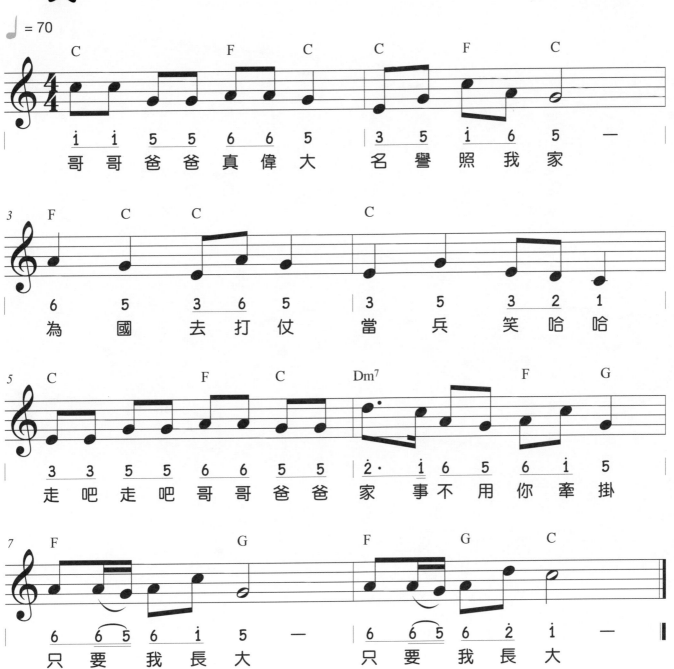

卡加布列島

兒童節目《YOYO點點名》帶動唱歌曲

♫伴奏音檔

♩ = 110

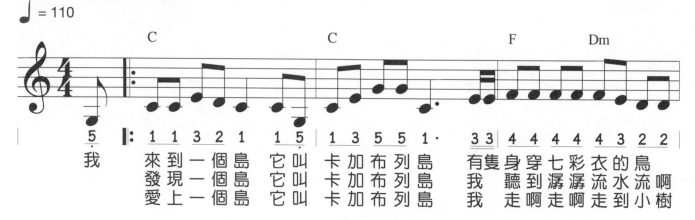

| | C | | C | | F | Dm |

```
5          1 1 3 2 1   1 5   1 3 5 5 1·   3 3   4 4 4 4 4 3 2 2
我          來到一個島   它叫   卡加布列島     有隻   身穿七彩衣的鳥
           發現一個島   它叫   卡加布列島     我 聽   到潺潺流水流啊
           愛上一個島   它叫   卡加布列島     我 走   啊走啊走到小樹
```

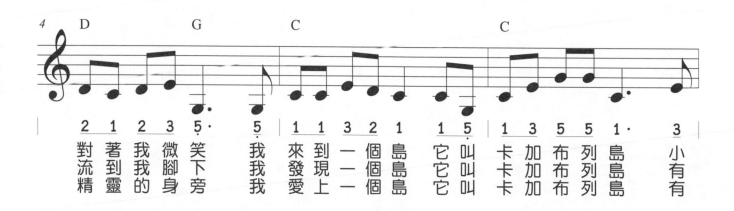

| D | G | C | | C |

```
2 1 2 3 5·   5·   1 1 3 2 1   1 5   1 3 5 5 1·       3
對著我微笑下   我   來到一個島   它叫   卡加布列島       小
流到我腳旁   我我   發現一個島   它叫   卡加布列島       有
精靈的身旁   我   愛上一個島   它叫   卡加布列島       有
```

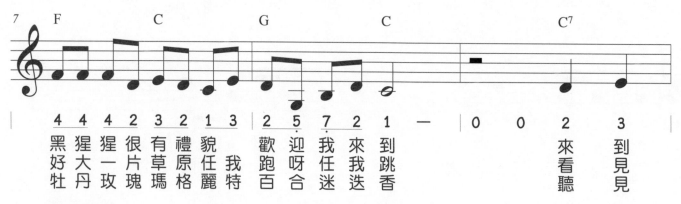

| F | C | G | C | | C⁷ |

```
4 4 4 2 3 2 1 3   2 5 7 2 1   —       0 0 2   3
黑猩猩很有禮貌   歡迎我來到           來   到
好大一片草原任我   跑呀任我跳           來   見
牡丹玫瑰瑪格麗特   百合迷迭香           看   見
聽
```

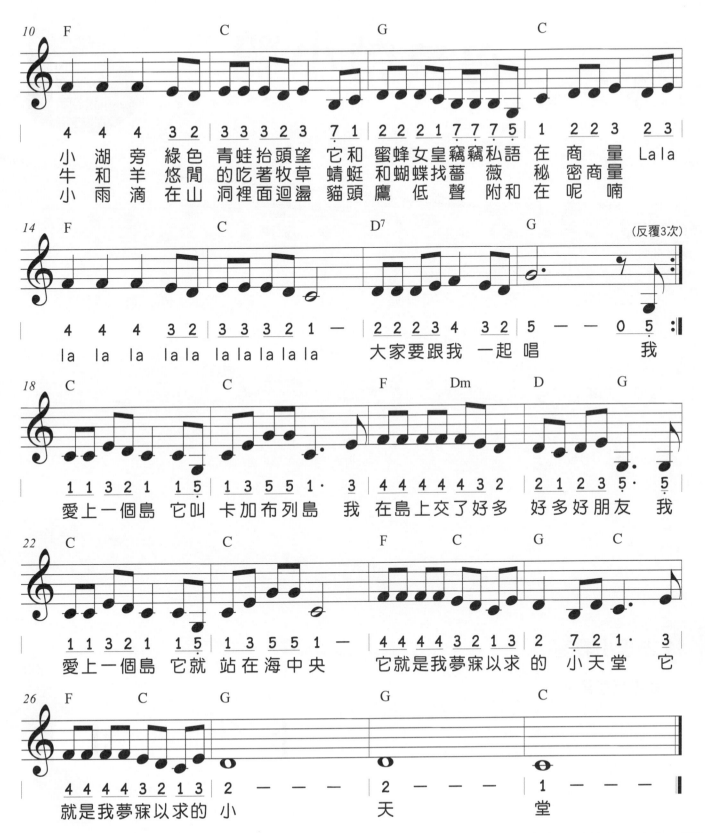

母鴨帶小鴨

♫伴奏音檔

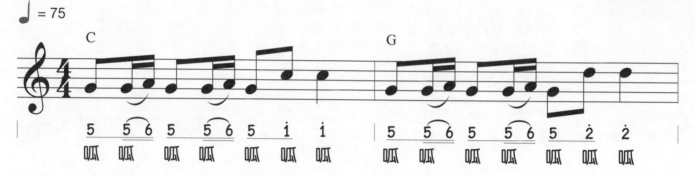

♩ = 75

C
G

5 5 6 5 5 6 5 i i 5 5 6 5 5 6 5 2 2
呱 呱 呱 呱 呱 呱 呱 呱 呱 呱 呱 呱 呱 呱

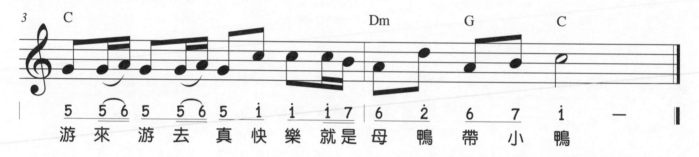

3 C
Dm G C

5 5 6 5 5 6 5 i i i 7 6 2 6 7 i —
游 來 游 去 真 快 樂 就 是 母 鴨 帶 小 鴨

樂理小教室

認識反覆記號

1. 為了適度讓樂譜減少篇幅，會在相同演奏的樂段使用反覆記號，讓樂譜更為簡潔。

2. 反覆記號如果是從頭反覆的話，可以不寫前面的複縱線及小圓點。

珍貴的友情

♫伴奏音檔

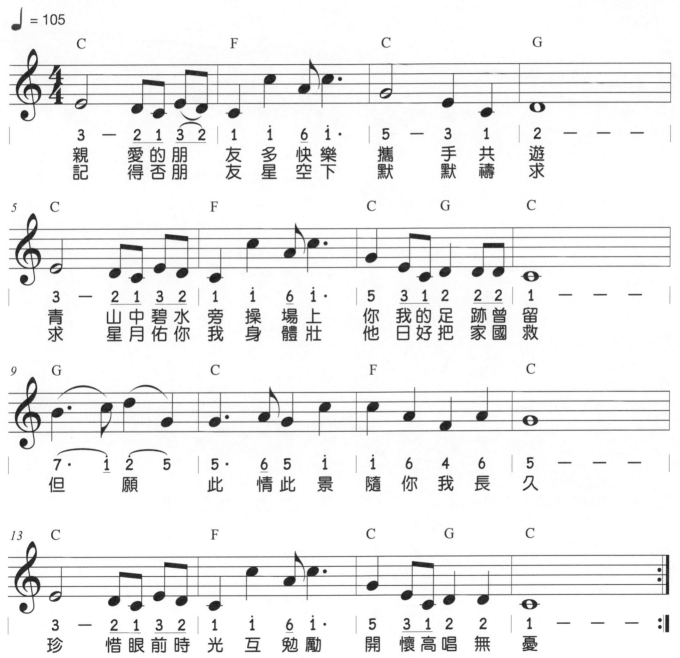

親 愛的朋 友多快樂 攜 手共 遊求
記 得否朋 友星空下 默 默禱 求

青 山中碧水 旁操場上 你我的足 跡曾留
求 星月佑你 我身體壯 他日好把 家國救

但 願 此 情此景 隨你我長 久

珍 惜眼前時 光互勉勵 開懷高唱 無 憂

彩虹的約定

♫伴奏音檔

兒童節目《YOYO 點點名》帶動唱歌曲

♩ = 100

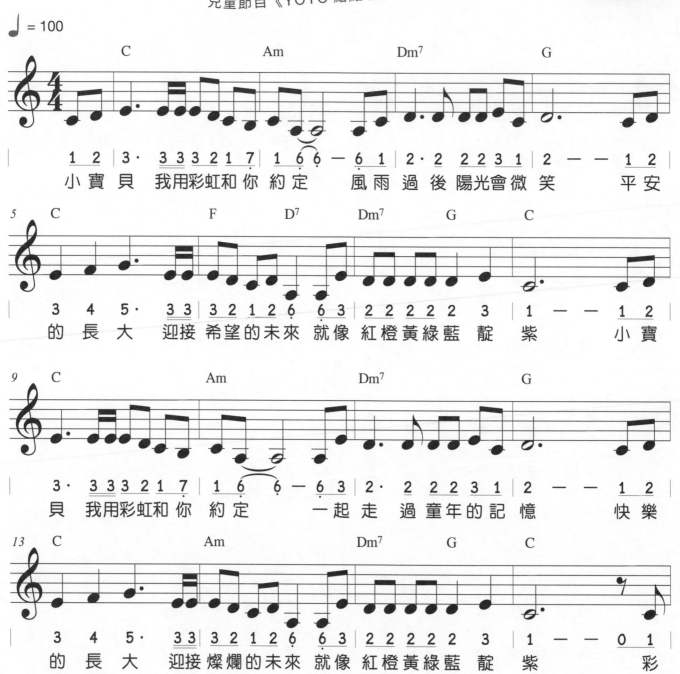

C Am Dm⁷ G

```
| 1  2 | 3· 3 3 3 2 1 7 | 1 6  6 — 6 1 | 2· 2 2 2 3 1 | 2 — — 1 2 |
```
小 寶 貝　我用彩虹和你 約定　風雨 過 後 陽光會微 笑　平安

C F D⁷ Dm⁷ G C

```
| 3  4  5· 3 3 | 3 2 1 2 6 | 6 3 | 2 2 2 2 2 3 | 1 — — 1 2 |
```
的 長 大　迎接 希望的未來　就像 紅橙黃綠藍靛 紫　小 寶

C Am Dm⁷ G

```
| 3· 3 3 3 2 1 7 | 1 6  6 — 6 3 | 2· 2 2 2 3 1 | 2 — — 1 2 |
```
貝　我用彩虹和你 約定　一起 走 過 童年的記 憶　快樂

C Am Dm⁷ G C

```
| 3  4  5· 3 3 | 3 2 1 2 6 | 6 3 | 2 2 2 2 2 3 | 1 — — 0 1 |
```
的 長 大　迎接 燦爛的未來　就像 紅橙黃綠藍靛 紫　彩

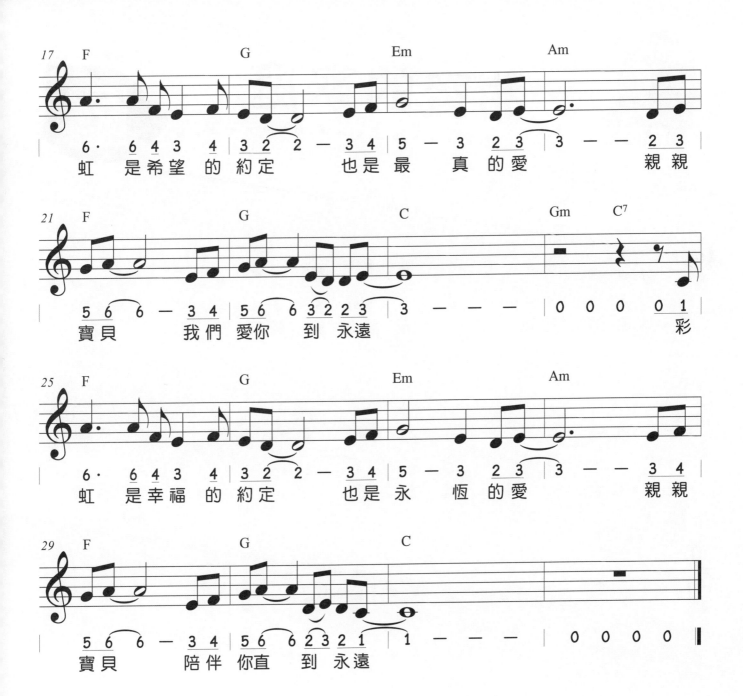

甜蜜的家庭

伴奏音檔

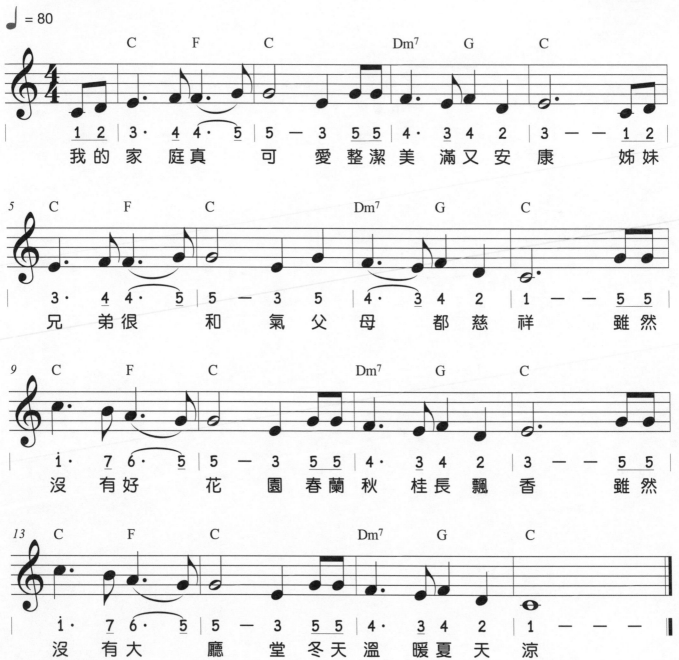

♩ = 80

C F C Dm⁷ G C
1 2 3· 4 4· 5 | 5 — 3 5 5 | 4· 3 4 2 | 3 — — 1 2 |
我 的 家 庭 真 可 愛 整 潔 美 滿 又 安 康 姊 妹

C F C Dm⁷ G C
3· 4 4· 5 | 5 — 3 5 | 4· 3 4 2 | 1 — — 5 5 |
兄 弟 很 和 氣 父 母 都 慈 祥 雖 然

C F C Dm⁷ G C
i· 7 6· 5 | 5 — 3 5 5 | 4· 3 4 2 | 3 — — 5 5 |
沒 有 好 花 園 春 蘭 秋 桂 長 飄 香 雖 然

C F C Dm⁷ G C
i· 7 6· 5 | 5 — 3 5 5 | 4· 3 4 2 | 1 — — — |
沒 有 大 廳 堂 冬 天 溫 暖 夏 天 涼

魚兒水中游

ㄅ伴奏音檔

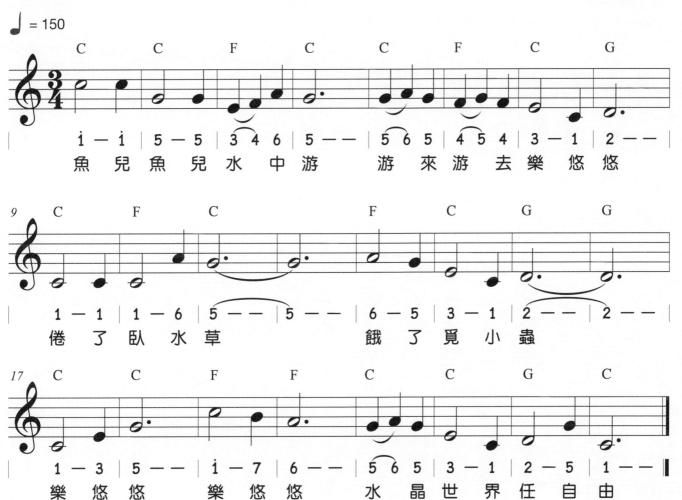

散塔露琪亞

♫伴奏音檔

鈴兒響叮噹

♫伴奏音檔

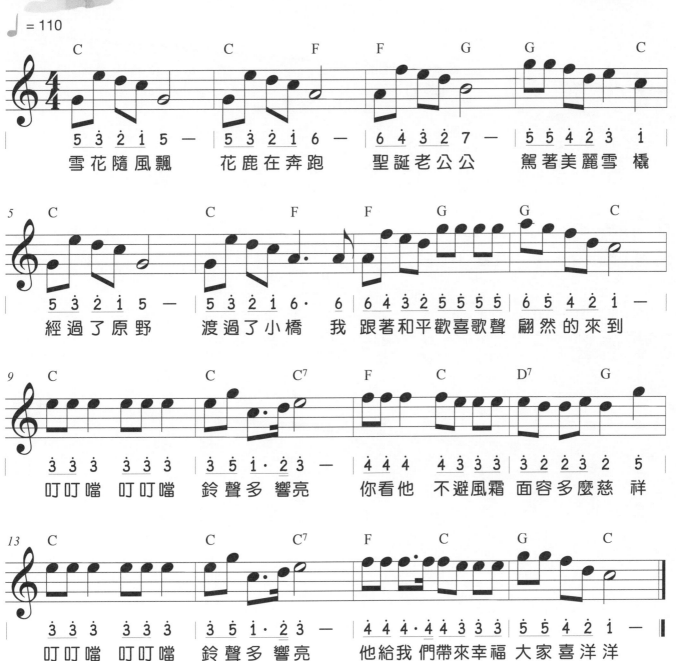

媽媽的眼睛

♬伴奏音檔

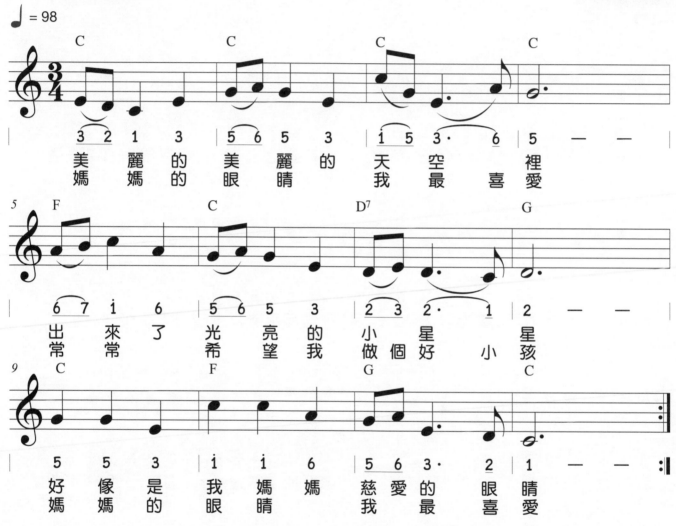

♩= 98

美 麗 的 美 麗 的 天 空 裡
媽 媽 的 眼 睛 我 最 喜 愛

常 常 來 了 光 希 亮 望 我 小 做 個 好 小 孩
出 常 來 了 光 亮 的 小 星 星

好 像 是 我 媽 媽 慈 愛 的 眼 睛
媽 媽 的 我 眼 睛 我 最 喜 愛

歌聲滿行囊

♫伴奏音檔

♩ = 138

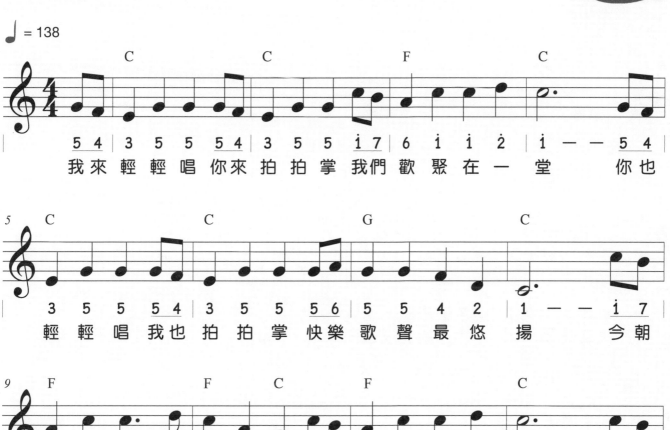

	C		C		F		C	
5 4	3 5 5	5 4	3 5 5	1̇ 7	6 1̇	1̇ 2̇	1̇ — — 5 4	
我 來	輕 輕 唱	你 來	拍 拍 掌	我 們	歡 聚	在 一	堂　　你 也	

C　　　　　　　C　　　　　　　G　　　　　　　C

| 3 5 5 | 5 4 | 3 5 5 | 5 6 | 5 5 | 4 2 | 1 — — | 1̇ 7 |
| 輕 輕 唱 | 我 也 | 拍 拍 掌 | 快 樂 | 歌 聲 | 最 悠 | 揚 | 今 朝 |

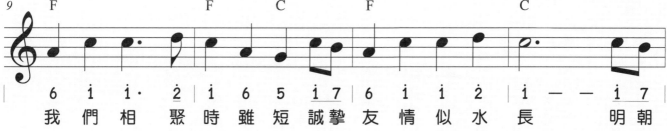

F　　　　　　F　　C　　　　F　　　　　　C

| 6 1̇ | 1̇ · 2̇ | 1̇ 6 5 | 1̇ 7 | 6 1̇ | 1̇ 2̇ | 1̇ — — | 1̇ 7 |
| 我 們 | 相 聚 | 時 雖 短 | 誠 摯 | 友 情 | 似 水 | 長 | 明 朝 |

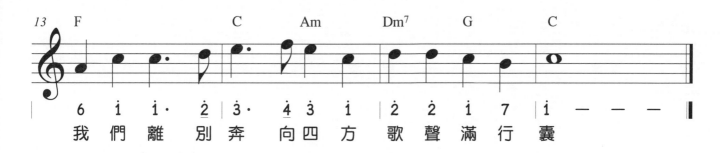

F　　　　　　C　　Am　　Dm⁷　　G　　　　C

| 6 1̇ | 1̇ · 2̇ | 3̇ · 4̇ 3̇ 1̇ | 2̇ 2̇ 1̇ 7 | 1̇ — — — |
| 我 們 | 離 別 | 奔 向 四 方 | 歌 聲 滿 行 | 囊 |

夢想新樂園

卡通《可愛巧虎島》主題曲

♫伴奏音檔

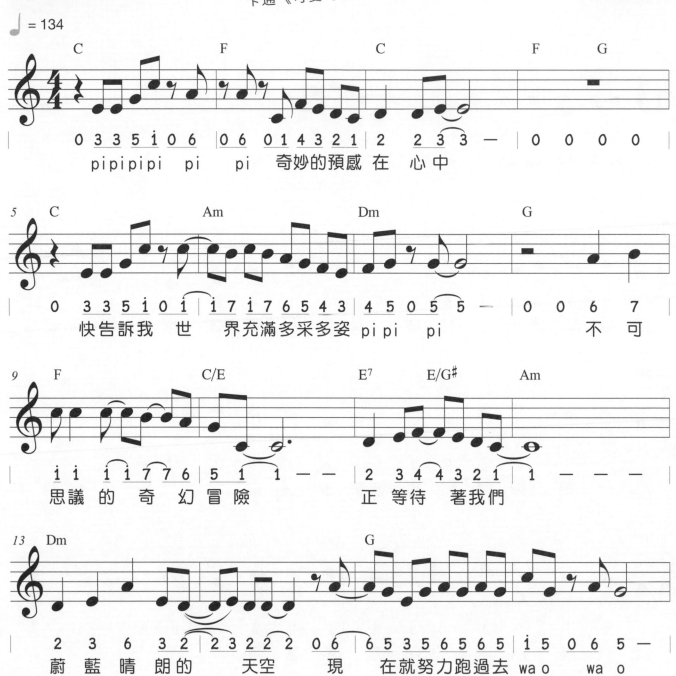

♩ = 134

```
  C              F            C              F   G
0 3 3 5 1 0 6  0 6  0 1 4 3 2 1  2  2 3 3 —  0 0 0 0
pi pi pi pi pi pi  奇妙的預感 在 心 中
```

```
 5  C            Am             Dm            G
0 3 3 5 1 0 1  1 7 1 7 6 5 4 3  4 5 0 5 5 —  0 0 6 7
快告訴我 世  界充滿多采多姿 pi pi  pi       不 可
```

```
 9  F            C/E           E7   E/G#   Am
1 1 1 1 1 7 7 6  5 1 1 — —  2 3 4 4 3 2 1  1 — — —
思議 的 奇 幻 冒 險    正 等待 著我們
```

```
13  Dm                          G
2 3 6 3 2  2 3 2 2 2 0 6  6 5 3 5 6 5 6 5  1 5 0 6 5 —
蔚藍晴 朗的 天空  現 在就努力跑過去 wa o  wa o
```

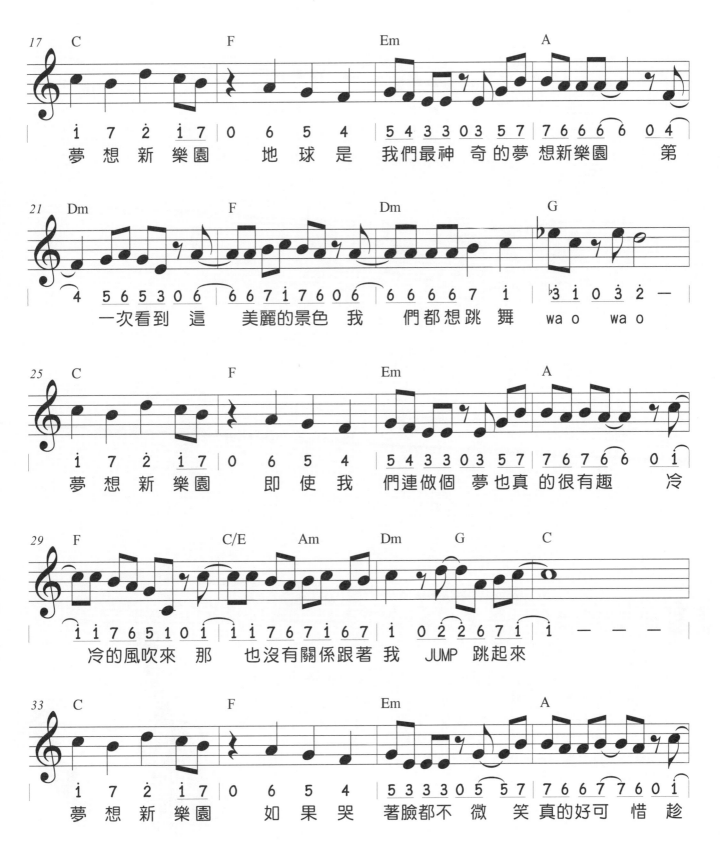

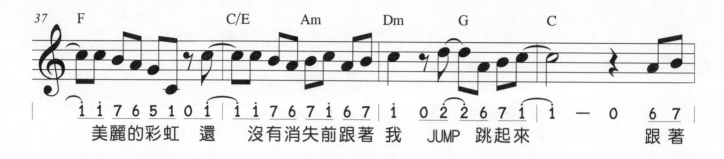

美麗的彩虹 還 　 沒有消失前跟著 我 　 JUMP 跳起來 　 　 　 跟 著

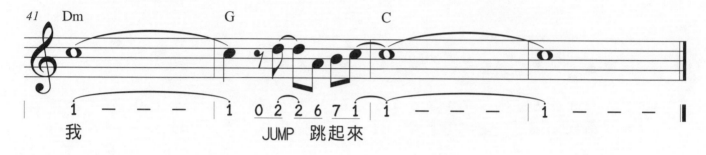

我 　 　 　 　 JUMP 跳起來

 樂器迷你百科

認識吉他

吉他起源於 19 世紀初，是一種彈撥樂器，通常有六條弦，形狀與提琴相似。吉他在流行音樂、搖滾音樂、藍調、民歌、佛朗明哥等音樂類型中，常被視為主要樂器。從這些音樂類型又可以把吉他區分成──古典吉他（尼龍弦）、民謠吉他（鋼弦）以及電吉他（鋼弦）。在台灣 80 年代流行的校園民歌，就是以吉他為主體所發展出來的音樂類型，也讓吉他成為年輕人最喜愛的樂器之一。

快樂地向前走

🎵伴奏音檔

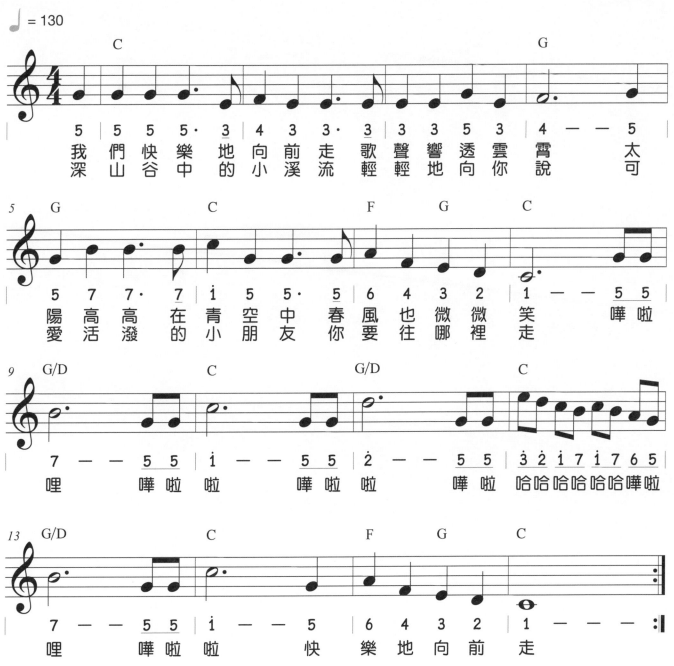

♩ = 130

我們快樂地向前走 歌聲響透雲霄 太
深山谷中的小溪流 輕輕地向你說 可

陽高高在青空中 春風也微微笑 嘩啦
愛活潑的小朋友 你要往哪裡走

哩 嘩啦啦 嘩啦啦 嘩啦 哈哈哈哈哈哈嘩啦

哩 嘩啦啦 快樂地向前走

小老鼠上燈台

伴奏音檔

♩ = 82

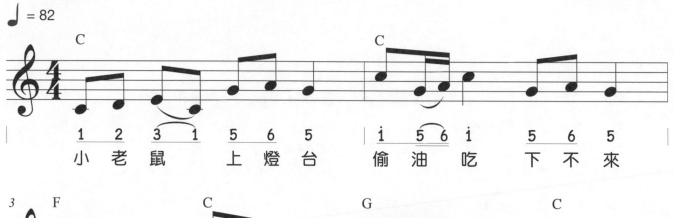

C
1 2 3 1 5 6 5
小 老 鼠 上 燈 台

C
i 5 6 i 5 6 5
偷 油 吃 下 不 來

3 F
6 6 6
喵 喵 喵

C
i 5 6
貓 來 了

G
5 6 5 4 3 2
嘰 哩 咕 嚕 滾 下

C
1 —
來

微風吹過原野

🎵伴奏音檔

♩ = 110

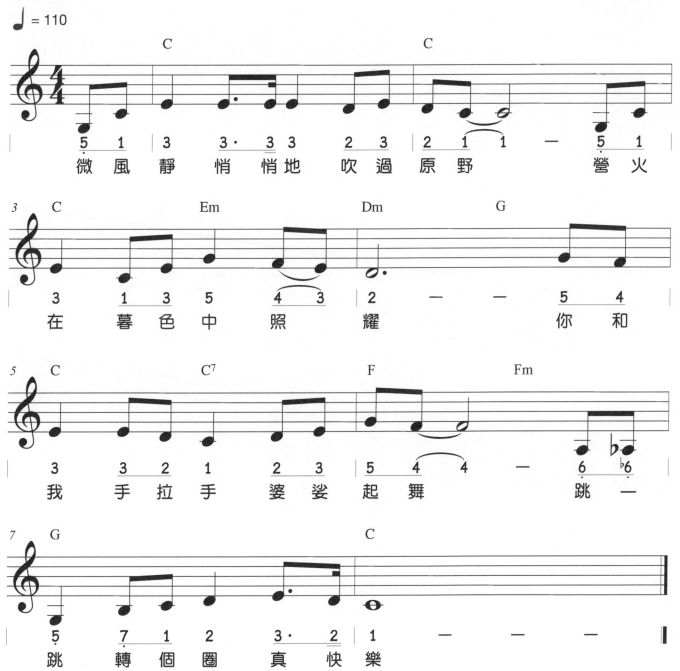

蝸牛與黃鸝鳥

♫伴奏音檔

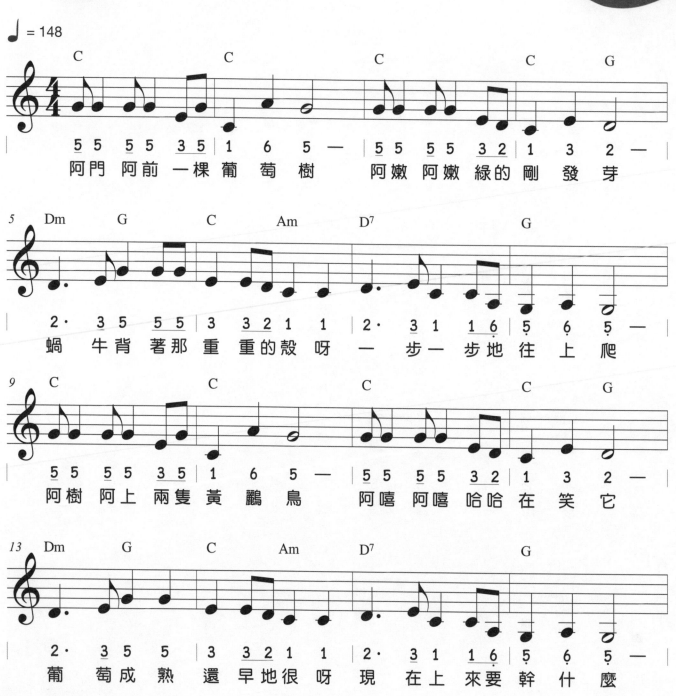

♩ = 148

C　　　　　　　C　　　　　　　C　　　　　　　C　　　　　G

5̲5 5̲5 3̲5 | 1 6 5 — | 5̲5 5̲5 3̲2 | 1 3 2 —

阿門 阿前 一棵 葡 萄 樹　　阿嫩 阿嫩 綠的 剛 發 芽

Dm　　　G　　　　C　　　Am　　D⁷　　　　　　　G

2· 3̲5 5̲5 | 3 3̲2̲1 1 | 2· 3̲1 1̲6̲ | 5 6̲ 5̲ —

蝸　牛 背著 那 重 重的 殼 呀 一　步一 步地 往 上 爬

C　　　　　　　C　　　　　　　C　　　　　　　C　　　　　G

5̲5 5̲5 3̲5 | 1 6 5 — | 5̲5 5̲5 3̲2 | 1 3 2 —

阿樹 阿上 兩隻 黃 鸝 鳥　　阿嘻 阿嘻 哈哈 在 笑 它

Dm　　　G　　　　C　　　Am　　D⁷　　　　　　　G

2· 3̲5 5 | 3 3̲2̲1 1 | 2· 3̲1 1̲6̲ | 5 6̲ 5̲ —

葡　萄 成熟 還 早地 很 呀 現　在上 來要 幹 什 麼

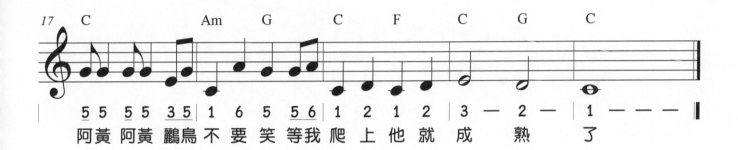

17

C				Am	G		C	F		C	G		C
5 5	5 5	3 5	1	6	5	5 6	1	2	1	2	3 —	2 —	1 — — —

阿黃 阿黃 鸝鳥 不 要 笑 等我 爬 上 他 就 成 熟 了

 樂理小教室

認識和弦

把兩個或兩個以上不同音高組合在一起，稱為「和弦」。當不同的音高組合在一起，就會產生不同的聽感，可以是快樂穩定的 C 和弦，也有悲傷憂鬱的 Am 和弦。簡單來說，不同的音高組合，能營造出不同的氛圍；不同的和弦組合，造就了歌曲的起承轉合。

稻草裡的火雞

♫伴奏音檔

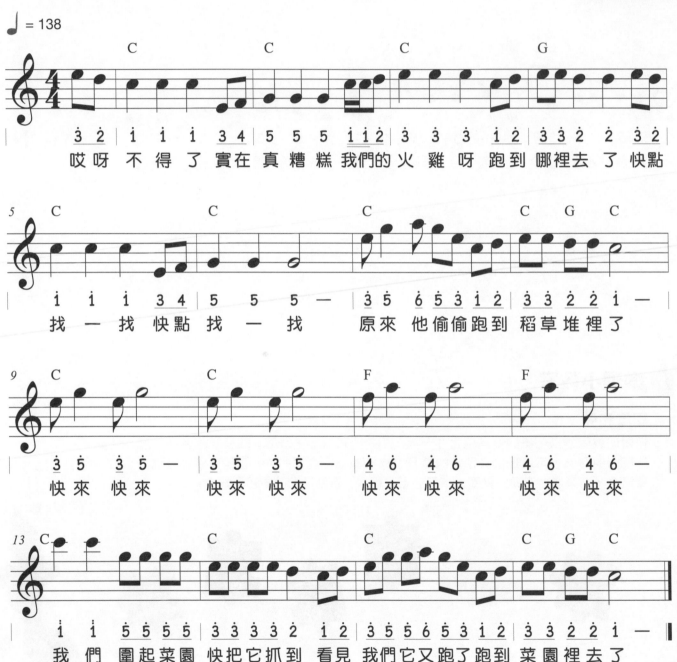

♩ = 138

哎呀 不得 了 實在 真糟糕 我們的 火 雞 呀 跑到 哪裡去 了 快點

找 一 找 快點找 一 找 原來 他偷偷跑到 稻草堆裡了

快來 快來 快來 快來 快來 快來 快來 快來

我 們 圍起菜園 快把它抓到 看見 我們它又跑了跑到 菜園裡去了

我是隻小小鳥

🎵伴奏音檔

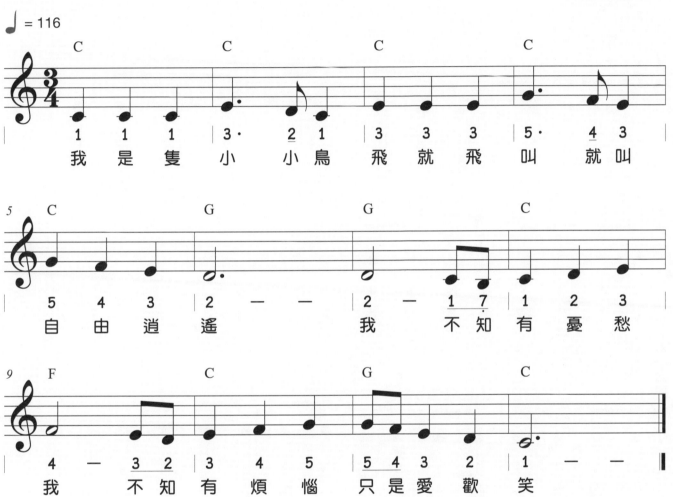

♩ = 116

C	C	C	C
1 1 1	3· 2 1	3 3 3	5· 4 3
我 是 隻	小 小 鳥	飛 就 飛	叫 就 叫

C	G	G	C
5 4 3	2 — —	2 — 1 7	1 2 3
自 由 逍	遙	我 不 知	有 憂 愁

F	C	G	C
4 — 3 2	3 4 5	5 4 3 2	1 — —
我 不 知	有 煩 惱	只 是 愛 歡	笑

一個拇指動一動

♪伴奏音檔

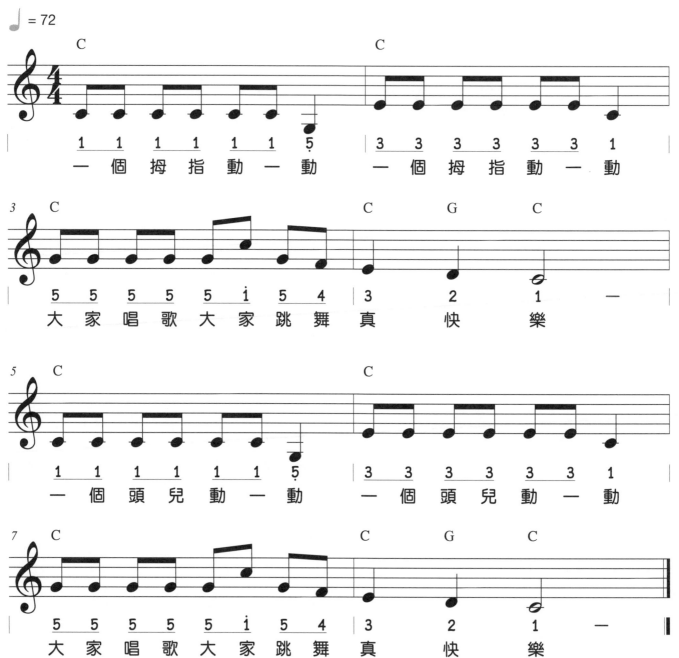

♩ = 72

C　　　　　　　　　　　　　　C
1　1　1　1　1　1　5̣　　3　3　3　3　3　3　1
一　個　拇　指　動　一　動　　一　個　拇　指　動　一　動

C　　　　　　　　　　　C　　　G　　　C
5　5　5　5　5　1̇　5　4　　3　　　2　　　1　　　—
大　家　唱　歌　大　家　跳　舞　真　　　快　　　樂

C　　　　　　　　　　　　　　C
1　1　1　1　1　1　5̣　　3　3　3　3　3　3　1
一　個　頭　兒　動　一　動　　一　個　頭　兒　動　一　動

C　　　　　　　　　　　C　　　G　　　C
5　5　5　5　5　1̇　5　4　　3　　　2　　　1　　　—
大　家　唱　歌　大　家　跳　舞　真　　　快　　　樂

我的朋友在哪裡

♩ = 100

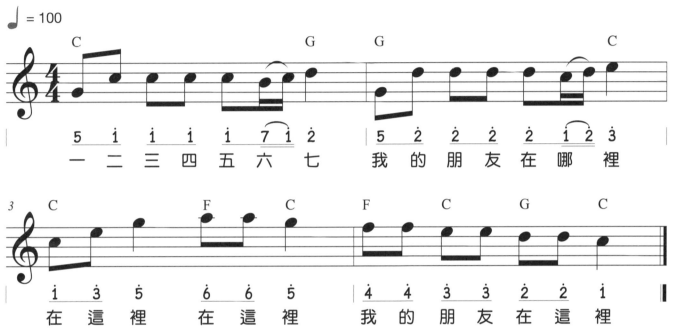

C						G	G						C

5 1 1 1 1 7 1 2　5 2 2 2 2 1 2 3
一 二 三 四 五 六 七　我 的 朋 友 在 哪 裡

C　　　　F　C　　F　　C　　G　　C

1 3 5　6 6 5　4 4 3 3 2 2 1
在 這 裡　在 這 裡　我 的 朋 友 在 這 裡

 樂理小教室

認識調號

調號是寫在五線譜譜表號後面的變音記號，根據每個調子的升降音不同，用來表示調性。

❶ C 調

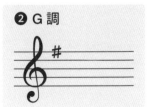

❷ G 調

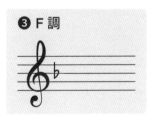

❸ F 調

世上只有媽媽好

原曲名〈媽媽好〉

♫伴奏音檔

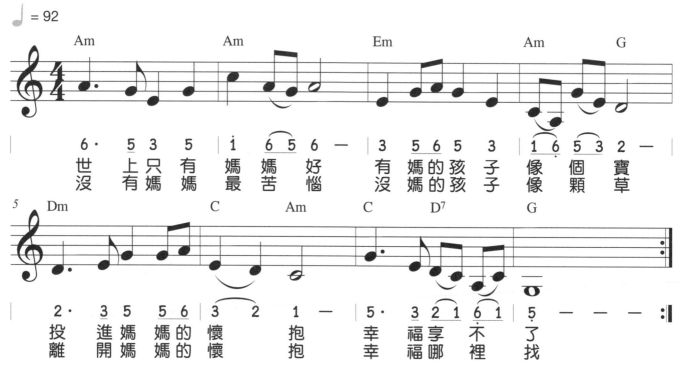

```
♩ = 92

       Am              Am              Em              Am        G
       6·  5  3  5  |  1̇  6  5  6  — | 3  5  6  5  3  | 1̇  6  5  3  2  — |
       世   上 只 有    媽  媽 好        有  媽 的 孩 子    像  個 寶
       沒   有 媽 媽    最  苦 惱        沒  媽 的 孩 子    像  像 顆 草

5      Dm              C        Am    C        D⁷       G
       2·  3  5  5  6 | 3  2  1  —  | 5·  3  2  1  6  1 | 5  —  —  — :|
       投   進 媽 媽 的   懷  抱         幸  福 享 不 了
       離   開 媽 媽 的   懷  抱         幸  福 哪 裡 找
```

116　童謠100首

王老先生有塊地

♫伴奏音檔

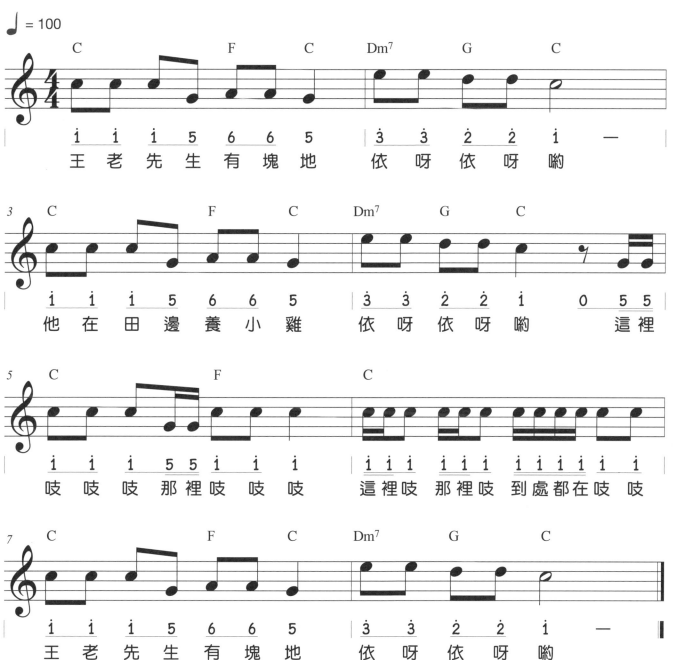

親子音樂共學的第一本書 **117**

我願做個好孩子

伴奏音檔

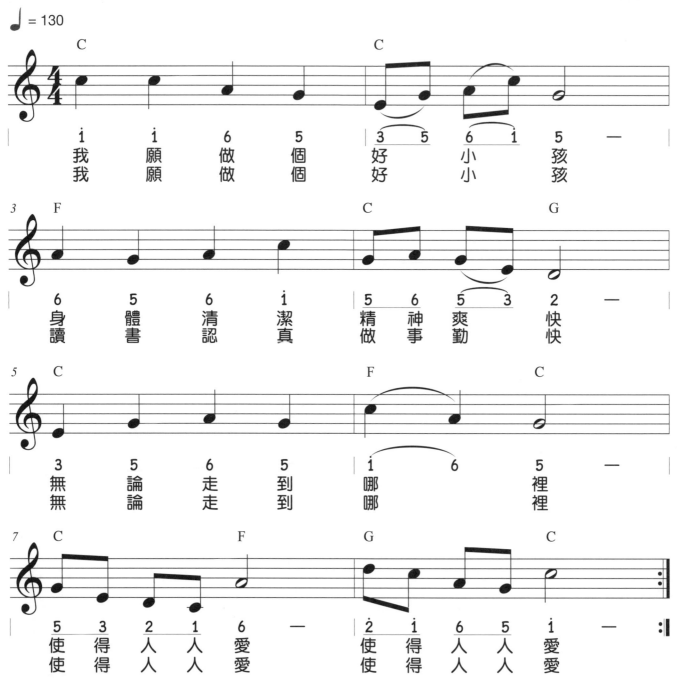

♩ = 130

C				C		
i	i	6	5	3 5	6 i	5 —
我	願	做個	好	小	孩	
我	願	做個	好	小	孩	

F				C		G
6	5	6	i	5 6	5 3	2 —
身	體	清	潔	精 神	爽	快
讀	書	認	真	做 事	勤	快

C				F		C
3	5	6	5	i	6	5 —
無	論	走	到	哪		裡
無	論	走	到	哪		裡

C				F	G	C
5 3	2 1	6 —	2 i	6 5	i —	
使 得	人 人	愛	使 得	人 人	愛	
使 得	人 人	愛	使 得	人 人	愛	

瑪莉有隻小綿羊

♫伴奏音檔

♩ = 144

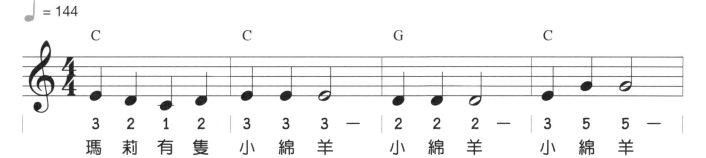

	C			C			G			C		
3	2	1	2	3	3	3	—	2	2	2	—	3 5 5 —
瑪	莉	有	隻	小	綿	羊		小	綿	羊		小 綿 羊

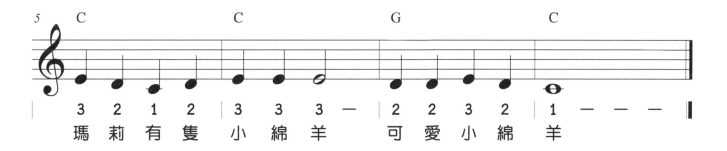

| 3 | 2 | 1 | 2 | 3 | 3 | 3 | — | 2 | 2 | 3 | 2 | 1 — — — |
| 瑪 | 莉 | 有 | 隻 | 小 | 綿 | 羊 | | 可 | 愛 | 小 | 綿 | 羊 |

妹妹揹著洋娃娃

♪伴奏音檔

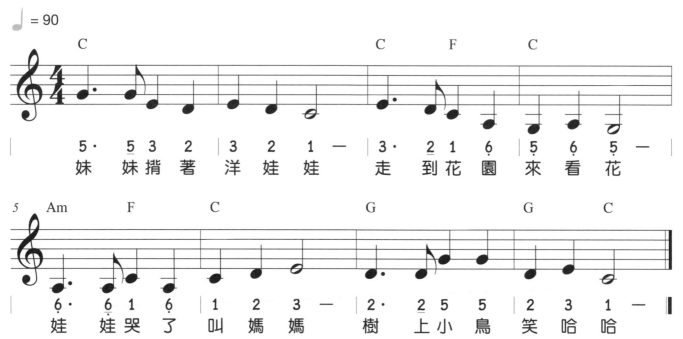

我家門前有小河

♫伴奏音檔

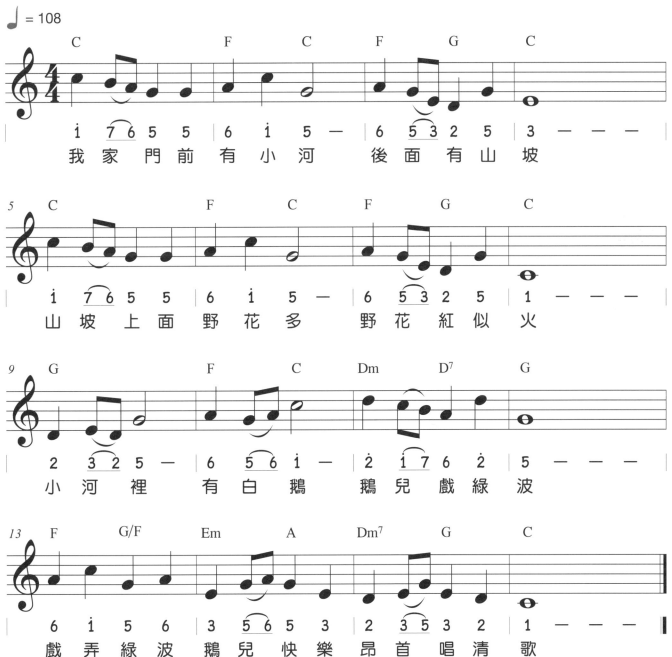

親子音樂共學的第一本書 **121**

當我們同在一起

♪伴奏音檔

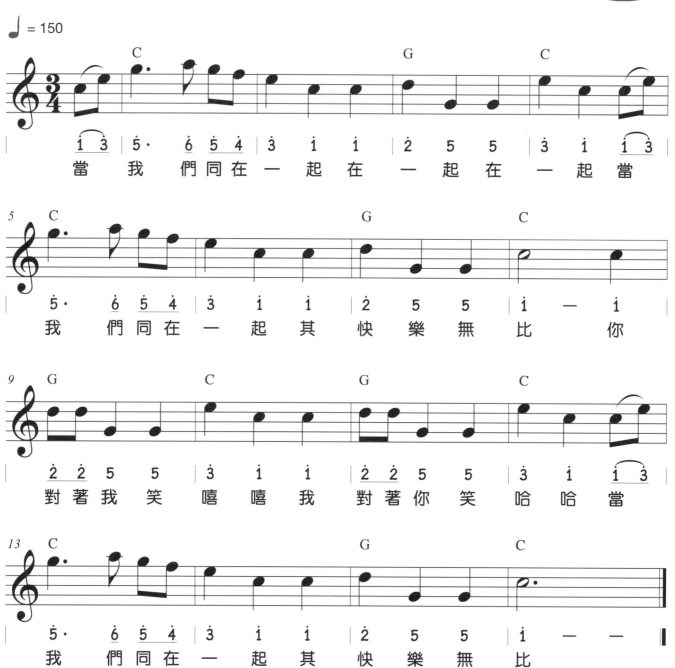

♩ = 150

當 我 們同在一起 在 一 起 在 一 起當

我 們同在 一 起 其 快 樂 無 比 你

對 著 我 笑 嘻 嘻 我 對 著 你 笑 哈 哈 當

我 們同在一 起 其 快 樂 無 比

頭兒肩膀膝腳趾

♫伴奏音檔

♩ = 82

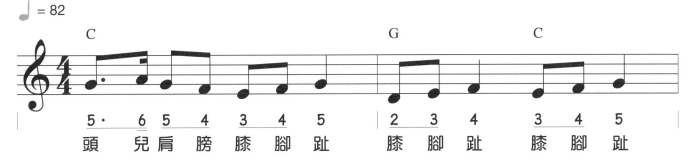

5·	6	5	4	3	4	5	2	3	4	3	4	5
頭	兒	肩	膀	膝	腳	趾	膝	腳	趾	膝	腳	趾

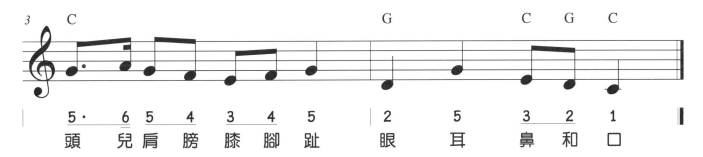

5·	6	5	4	3	4	5	2	5	3	2	1
頭	兒	肩	膀	膝	腳	趾	眼	耳	鼻	和	口

 樂器迷你百科

認識提琴

提琴是一種弦樂器，西方早期吸收了吉他的葫蘆型外觀，之後漸漸發展出以一手持琴一手持弓的方式演奏。
以琴體大小及音色可區分成小提琴、中提琴、大提琴、低音提琴等四種弓弦樂器，是現代管弦樂團中最重要的組成部分，其中小提琴更是樂團中使用數量最多的樂器，也通常是提琴入門最先接觸的樂器。

ABC 字母歌

♫伴奏音檔

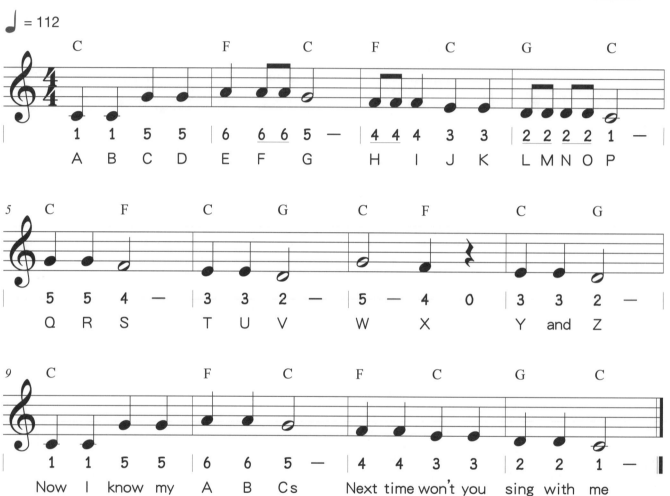

♩ = 112

C				F		C	F			C		G			C
1	1	5	5	6	6	5	—	4	4	4	3	3	2 2 2 2	1	—
A	B	C	D	E	F	G		H	I	J	K		L M N O	P	

C	F	C	G	C	F	C	G
5 5 4 —	3 3 2 —	5 — 4 0	3 3 2 —				
Q R S	T U V	W X	Y and Z				

C				F		C	F			C		G			C
1 1 5 5	6 6 5 —	4 4 3 3	2 2 1 —												
Now I know my	A B C s	Next time won't you	sing with me												

Do Re Mi

♫伴奏音檔

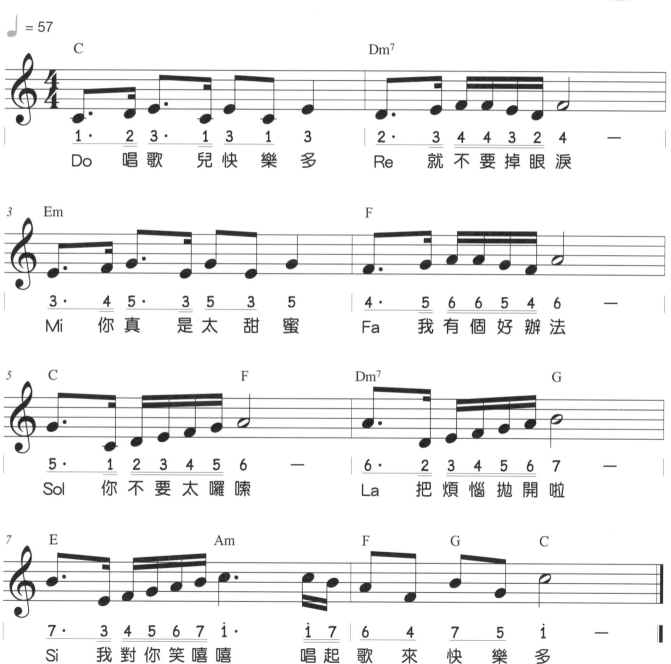

Edelweiss

中文曲名〈小白花〉

♫伴奏音檔

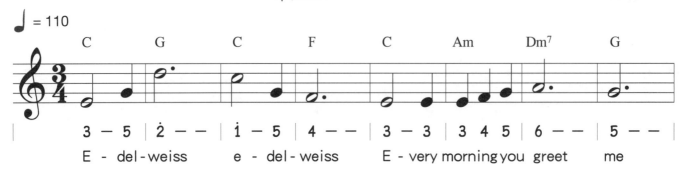

| | C | | G | | C | | F | | C | | Am | | Dm⁷ | | G |
3 — 5 | 2̇ — — | 1̇ — 5 | 4 — — | 3 — 3 | 3 4 5 | 6 — — | 5 — —

E - del-weiss　　e - del-weiss　　E - very morning you greet　　me

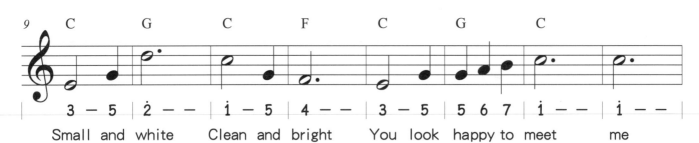

3 — 5 | 2̇ — — | 1̇ — 5 | 4 — — | 3 — 5 | 5 6 7 | 1̇ — — | 1̇ — —

Small and white　　Clean and bright　　You look happy to meet　　me

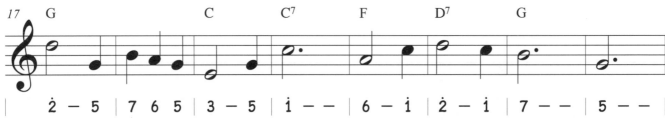

2̇ — 5 | 7 6 5 | 3 — 5 | 1̇ — — | 6 — 1̇ | 2̇ — 1̇ | 7 — — | 5 — —

Blossom of snow May you bloom and grow　　Bloom and grow　for - e　-　ver

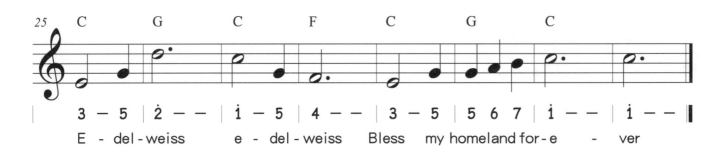

3 — 5 | 2̇ — — | 1̇ — 5 | 4 — — | 3 — 5 | 5 6 7 | 1̇ — — | 1̇ — —

E - del-weiss　　e - del - weiss　Bless　my homeland for-e　-　ver

We Wish You a Merry Christmas

伴奏音檔

♩ = 140

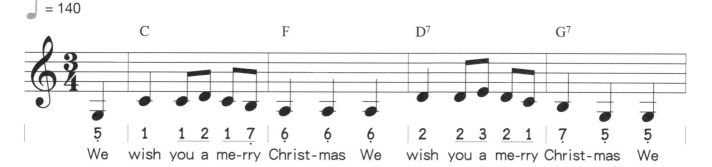

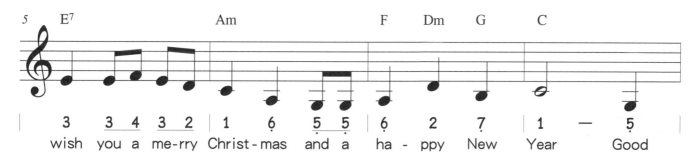

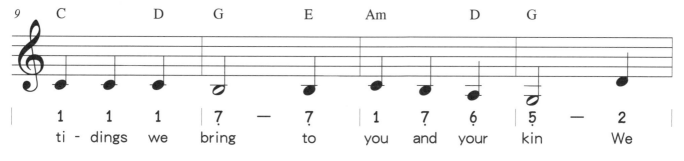

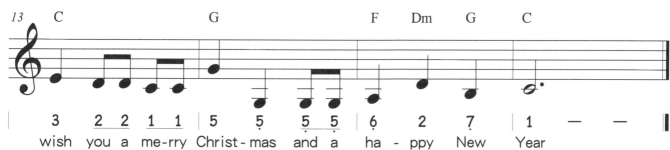

童謠100首

- 編著　　　　麥書文化編輯部
- 封面設計　　呂欣純
- 美術設計　　陳盈甄
- 電腦繪圖　　陳盈甄、呂欣純
- 電腦製譜　　明泓儒
- 文字校對　　陳珈云
- 錄音混音　　麥書（Vision Quest Media Studio）
- 編曲演奏　　明泓儒、潘尚文
- 影像處理　　李禹萱

- 出版　　　　麥書國際文化事業有限公司
　　　　　　　Vision Quest Publishing International Co., Ltd.
- 地址　　　　10647 台北市羅斯福路三段325號4F-2
　　　　　　　4F.-2, No.325, Sec. 3, Roosevelt Rd.,
　　　　　　　Da'an Dist., Taipei City 106, Taiwan (R.O.C.)
- 電話　　　　886-2-23636166、886-2-23659859
- 傳真　　　　886-2-23627353
- E-mail　　　vision.quest@msa.hinet.net
- 官方網站　　http://www.musicmusic.com.tw
- 郵政劃撥　　17694713
- 戶名　　　　麥書國際文化事業有限公司

中華民國110年10月初版

【版權所有·翻印必究】

本書若有缺頁、破損，請寄回更換；
本書附加之伴奏影音QR Code，若遇連結失效或無法正常開啟等情形，
請與本公司聯繫反應，我們將提供正確連結給您，謝謝。